New Wun Ching Developmental Publishing Co., Ltd.

New Age · New Choice · The Best Selected Educational Publications—NEW WCDP

鋼琴

藝術與生活 ♪

林慧珍 著

‖:序 言| *Preface* ♪

　　鋼琴被稱為「樂器之王」，在西洋音樂歷史中占有舉足
輕重的地位，是目前全世界最多人學習的樂器，絕大部分的
作曲家也都曾為它譜寫出重要曲目，在今日生活中，亦能常
常聽到一些耳熟能詳的鋼琴樂曲。

　　全書脈絡探索從巴赫到今日爵士音樂著名的鋼琴作曲
家、歷史文化故事背景和培養鋼琴音樂的美感與品味，引領
讀者沉浸於鋼琴音樂藝術的美妙世界，讓鋼琴這個全世界學
習人口最普及、也曾吸引絕大多數作曲家為它譜寫多采多姿
曲目的樂器之王，能輕鬆走入讀者的生活，無論是在學校、
家庭、社會職場等各個層面，都能在生活中提升音樂欣賞的
品味，營造祥和溫暖的社會。

　　本書藉由知名經典鋼琴樂曲的背景介紹與導聆，讓音樂
知識的獲得，伴隨著 QR Code 掃瞄音樂聆聽，讓讀者享受沉
浸式學習，在閱讀的同時也能同時享受悅耳的樂曲。再加上
「影音媒體推薦」單元，可以是一片 CD、一部電影、一場
音樂會，在擁有了音樂所學後，再讓自己的視野更開闊，讓
音樂充滿在生活中。

<div align="right">林慧珍 謹識</div>

‖:目錄| Contents

Chapter 04

巴洛克樂派及名家鍵盤作品41

Chapter 05

古典樂派的鋼琴音樂53

Chapter 06

繽紛的浪漫樂派鋼琴音樂85

目 錄 | Contents

𝄆 Memo ♪

Chapter

01

鋼琴藝術的起源
與發展

西元 1709 年（18 世紀）世界上第一架有擊槌裝置的鋼琴於義大利誕生了，幾世紀以來歷經在歐洲各國不斷地製作改良，到今日已成為全球最多人學習的樂器，然而鋼琴的歷史迄今頂多三百餘年。鋼琴的音域寬廣、音量宏大、音色變化豐富，可以表達各種不同的音樂情緒，無論是獨奏或是搭配人聲及其他樂器伴奏，其高音清脆、中音豐滿、低音雄厚，更可以模仿整個交響樂團的效果，因此有「樂器之王」的稱號。

1-1 鋼琴的起源

鋼琴的發明者為義大利大鍵琴製作師克利斯托弗利 (Bartolomeo Cristofori, 1655~1731)。他在 1709 年設計製造了一種增加了擊槌裝置的鍵盤樂器，當擊槌敲擊琴弦後會使琴弦持續振動直到手指離開琴鍵，同時又可以迅速的重覆擊鍵，取代了大鍵琴的撥奏發聲系統。在之後鋼琴發展中，這些因素都保留並不斷改進，它同時也可以自由地漸強和漸弱，克利斯托弗利因此將它取名為「具有強弱音的大鍵琴」(Gravicembalo col piano e forte)，也就是史上第一架鋼琴。

克利斯托弗利發明的鋼琴，能讓彈奏者在鍵盤上輕鬆地彈輕彈重以表現出弱音或強音，也大幅加強了樂器本身力度與音色的對比，提高了樂器演奏的表現力，在當時對於鍵盤樂器是項非常重大的突破。這個新樂器因為能夠產生強 (forte) 和弱 (piano) 的聲音，因此被命名為 "pianoforte"，到 18 世紀時則存在著 "pianoforte" 和 "fortepiano" 兩種說

法。演變至 19 世紀時，鋼琴 "pianoforte" 是當時最常使用的稱呼。但今日則縮短為 "piano" 一詞。

克利斯托弗利製造了大約二十架鋼琴，現存於世僅有三架：一架製於 1720 年，四個半八度的音域，現存美國紐約大都會博物館；一架製於 1722 年，現存義大利羅馬；一架製於 1726 年，現存德國萊比錫。

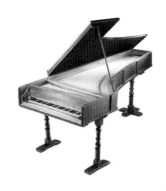

▲圖 1-1　克利斯托弗利於 1720 年製造的鋼琴，現被收藏於美國紐約大都會博物館。

1-2　巴赫有彈過鋼琴嗎？那些鋼琴與大鍵琴並存的歲月

17 世紀巴洛克時期的音樂大師巴赫 (Johann Sebastian Bach, 1685~1750) 曾寫作了許多偉大的鍵盤樂作品，更是當時流行的鍵盤樂器管風琴和大鍵琴的演奏行家。我們都知道，巴赫流傳給後世不少鍵盤曲傑作，迄今都是學習鋼琴者不可或缺的教材，然而在巴赫的年代，這些作品卻是寫給大鍵琴彈奏用的。史上記載約在 1730 年時，一位德國鍵盤樂器製造師西伯曼 (Gottfried Silbermann Freiberg, 1683~1753) 根據克

利斯托弗利的設計也製作了兩架鋼琴，巴赫曾試彈並對他的鋼琴提出了許多改進的建議。巴赫的兒子後來才用鋼琴寫了大量的奏鳴曲。

大鍵琴曾是巴洛克時期最重要的鍵盤樂器。它的外觀類似今日的平臺式三角鋼琴，琴身多以精細雕琢的繪畫裝飾，在 17 世紀也常為貴族收藏的藝術品，但音域不像鋼琴寬廣，黑白鍵盤的顏色配置也和鋼琴相反，甚至有雙層的鍵盤，它可以獨奏，或在小型合奏中擔任伴奏的角色。

鋼琴在 18 世紀初被發明時，因性能簡單且不完善、音質粗劣，經過了和大鍵琴同時並存了數十年後，自 18 世紀中葉起，隨著表演藝術活動日趨走向群眾，大鍵琴的音量已不適合較大的表演場地，鋼琴也經過一番時日不斷地改良，才逐漸確立在鍵盤樂器類中的重要地位，進而完全取代大鍵琴。

1-3 18 世紀古鋼琴 (Fortepiano) 的年代

在 18 世紀初誕生於義大利的鋼琴（在此年代稱為古鋼琴 Fortepiano），其製作工藝很快地在德國、法國及英國得到迅速發展，各國樂器商持續作了不少的革新與功能性改良，古鋼琴也逐漸受到當時音樂家們的青睞，在進入古典樂派時期後成為最重要的鍵盤樂器。

尤其以英國鋼琴製造商約翰·布洛伍德 (John Broadwood) 於 1783 年時獲得八項鋼琴改革的專利並發明了

延音踏板，對現代鋼琴的發展貢獻極大。1790 年推出五個半八度的鋼琴，直到 1794 年則擴大平臺鋼琴的音域為六個八度。布洛伍德另一重要貢獻是採用金屬支弦架以替代過往的木質材料，每個音有三根琴弦，使得鋼琴的聲音更加渾厚深沉，音色明亮飽滿，演奏時更具表現張力。貝多芬非常滿意布洛伍德鋼琴，並為它寫下一首技巧高超氣勢雄偉的鋼琴奏鳴曲作品編號 Op.106。

音樂小辭典

大鍵琴，又稱羽管鍵琴（義大利語：Clavicembalo；德語：Cembalo；法語：Clavecin；英語：Harpsichord），是由羽管或皮製的鉤子撥彈琴弦而產生聲音，外型雖與現代平臺鋼琴相似，但發聲原理兩者卻截然不同。大鍵琴起源於 14 世紀後半葉的歐洲，與擊弦古鋼琴同時並存流行約兩百年，到 17 世紀時已居鍵盤樂器的主導地位。

巴赫 (Johann Sebastian Bach, 1685~1750) 一生為大鍵琴創作出許多傑出鍵盤作品。它的琴身長寬約從 143×84 公分至 260×105 公分左右，因製造地域及人的不同而有許多類似的形狀及名稱。一般有一至兩組鍵盤、二至五個踏板及木栓，可控制鍵盤除了彈出本音外還可同時發出高八度或低八度的音。

大鍵琴的鍵盤約為四個半至五個八度，兩組鍵盤的實際音域則約為五個半至七個八度，音色清亮而具穿透力，力度

範圍約 p~f，音值較短，無法保持長音。大鍵琴的音量及音色的變化是靠音栓控制，而不是像鋼琴一樣由手指的觸鍵來主掌一切，更無法彈奏出漸強或漸弱的效果，再加上音量不夠大，並不適合在大型音樂廳演出。

　　17~18 世紀中葉是大鍵琴最受歡迎的全盛時期，不僅為重要的獨奏樂器，更常在大合奏中扮演極為重要的「數字低音」(Basso Continuo) 的角色。大鍵琴無法使用手指直接改變音量和音色這個極大的缺點，終於使得在 18 世紀才發明的鋼琴逐漸在 18 世紀末期取代了它昔日在鍵盤樂器類的龍頭地位。

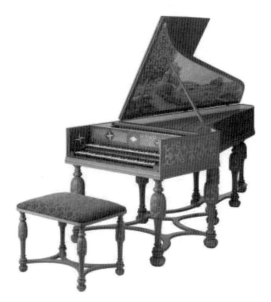

▲圖 1-2　仿克里斯蒂安澤爾 (Christian Zell, 1683~1763)1728 年製雙層鍵盤大鍵琴，由羅伯特迪根 (Robert Deegan) 於 1994 年英國製造，目前收藏於奇美博物館。

20 世紀後隨著巴洛克復古風音樂的再流行，大鍵琴又重新受到多些的矚目，全球著名音樂學院依然保有大鍵琴修習的課程與學位，甚至在現代已出現許多性能更佳的仿製大鍵琴。

1-4 19 世紀鋼琴的黃金年代

19 世紀的作曲家或音樂欣賞者，開始以完全嶄新的觀點看待與聆賞音樂，特別是對器樂 (Instrumental Music) 的重視。正因為器樂作品完全擺脫了語言的束縛，所以被認為能夠表達音樂中那種單純語言所不及的思想與感情。

由工業革命帶來的社會變遷，促使音樂印刷產業進步（作曲家藉以出售印刷的音樂作品做為其收入來源之一）並且帶動樂器製作技術精進與改良，中產階級家庭取代貴族開始成為私人音樂創作的重要新生力量。此時期的藝術創作理念以浪漫主義 (Romanticism)[1] 取代 18 世紀的理性主義，文化氛圍更顯得繽紛且燦爛，特別是鋼琴已發展成為此時中產階級家庭平日藝文社交生活之新寵兒，鋼琴製造業的發達與樂譜出版業的興盛為社會注入一股重要的商業潮流。然而在器樂時代來臨與鋼琴在中產階級家庭的普及化之雙重影響下，19 世紀儼然為鋼琴的黃金年代。

[1] 浪漫主義是 18 世紀後半葉至 19 世紀歐洲資產階級民主革命和民族革命時期的一種文藝思潮。

▲圖 1-3　19 世紀法國著名印象派畫家雷諾瓦 (Pierre Auguste Renoir, 1841~1919) 於 1892 年所繪的名畫《彈鋼琴的倆少女》，現被收藏於巴黎奧塞美術館。畫面中不僅呈現社會習樂風氣鼎盛的一面，尤其鋼琴是當時最出色的社交樂器，許多貴婦名媛更是以學習彈琴作為彰顯個人藝術素養及財富地位的表徵。側立於譜架兩旁那一對具有精緻雕工的燭台，亦是十九世紀直立式鋼琴之重要特徵。

此時期身兼鋼琴名家的作曲大師擅長利用在各類社交場合裡人們渴求炫技式表演之喜好心態，於是時常親自用鋼琴演出其作品。當夢幻的雙手飛舞在寬闊琴鍵上的同時，不僅能達到取悅大眾的目的與促使鋼琴成為一種重要的自我表達工具之外，更激發 19 世紀之後鋼琴樂曲的無限創意空間。

至今全球多數音樂表演廳採用的史坦威 (Steinway & Sons) 與貝森朵夫 (Bösendorfer) 兩種廠牌的演奏型平臺鋼琴，皆溯源於 19 世紀，擁有近二百年精湛的製琴工藝歷史，完美出眾的音色與品質，為多數鋼琴家心目中的名琴。

▲圖 1-4　李斯特 (Franz Liszt, 1811~1886) 為 19 世紀征服全歐洲的鋼琴演奏家與作曲家，也是音樂界第一位超級巨星。每當演出時，常有熱情的女性觀眾因看到自己的音樂偶像彈琴而忍不住尖叫喝采。

🎵 音樂小辭典 --

　　史坦威鋼琴已成為現今全世界上知名度最高之鋼琴品牌，多數的鋼琴演奏家會選擇使用它來演出或錄製唱片。

　　從 1853 年以來，人們一提起鋼琴立刻就會想到史坦威。超過 150 年持續經營的歲月中，史坦威公司已經製造了 50 多萬架的鋼琴，雖然這和其他用機器量產製造的公司比較只是一個很小的數字，但遵循著史坦威一貫的品質要求，它在全世界演奏家的選擇中，保有了超過 90% 以上的愛用率。史坦威鋼琴是品質和聲譽的代表，有如明珠落玉盤般晶瑩清脆的音色特質深受鋼琴家與愛樂者的喜愛。身為世界上歷史最久遠的鋼琴製造者之一，史坦威在製造鋼琴的過程中，一直

不斷地學習著打造一架最優雅、最精緻也最能滿足所有彈奏者的鋼琴。

　　史坦威鋼琴 D-274 型號 (長 274cm× 寬 157cm× 重 500kg) 平臺式演奏型鋼琴，是全球多數鋼琴家在音樂會上用琴的首選。全臺灣目前除了隸屬於國家表演藝術中心的場地皆擁有 D-274 型號之鋼琴外，各縣市的文化中心、地方演藝廳大多也都擁有此型號的史坦威鋼琴。

▲圖 1-5　台北誠品表演廳的史坦威 D-274 型號鋼琴。

1-5　21 世紀後的鋼琴

　　經由工業技術以及電子技術的飛速發展，今日的鋼琴不僅只有傳統型式的鋼琴可選擇而已，在商業場所裡常見的自動演奏鋼琴或數位鋼琴，似乎正以異軍突起之勢欲攻占大眾化的音樂市場。

一、現代自動演奏鋼琴

　　自動演奏鋼琴亦分平臺式和直立式兩種，常見的設備是在一般傳統鋼琴上加裝光碟磁碟雙機一體的自動演奏系統以及高級專用揚聲器，適合在結婚喜慶、家庭生日宴會、飯店、餐廳、百貨公司、俱樂部等營業場所為顧客現場演奏，琴鍵會隨著音符逼真地彈奏，這種無人鋼琴演奏可選擇的曲目範圍非常廣，從古典到現代流行音樂等千首精選名曲，都能經由自動演奏系統精確地呈現。

　　2015 年，史坦威這個標榜著堅持百年傳統手工製琴的品牌，推出了首款高解析度自動演奏平臺式鋼琴—SPIRIO 系列鋼琴，結合最新科技能讓聽眾通過 iPad，享受與現場演奏別無二致且無與倫比的音樂體驗。隨後更在 2019 年推出進階版的 SPIRIO ｜ R 系列自動演奏及錄音版鋼琴，不僅擴充配備強大的曲目資料庫，收錄不朽名家的歷史性演出之外，更能以史坦威專有的高解析度格式錄製、編輯與保存現場的演奏，讓人身歷其境的擁有世界鋼琴家的私人獨奏會。

▲圖 1-6　史坦威結合最新科技高解析度自動演奏平臺式 SPIRIO 系列鋼琴。

臺灣常見的鋼琴兩大品牌：YAMAHA 和 KAWAI 鋼琴，近年來也推出能一機雙用的現代自動演奏鋼琴，深受一般只想用樂聲營造藝文氣氛的商家業者青睞。其能夠精確捕捉現場演奏的每一個細節，並進行高解析度播放，的確是鋼琴進化躍進史裡一項新的里程碑。

二、數位鋼琴

現今較高階的數位鋼琴標榜著有模仿平臺鋼琴的觸鍵（不像電子琴極輕的觸鍵）、不占空間、不需調音、價格較鋼琴低廉、有不同音色與伴奏編曲多重功能與可外接耳機等優點，適合在購琴預算上不足或尚未確定是否能長久練琴的初學者。儘管在材質上模仿鋼琴，但終究無法彈出和鋼琴一樣的音色，是其主要缺點。數位鋼琴反而在專業錄音室或電腦音樂創作中更有其發揮的空間。

▲圖 1-7　較高階的數位鋼琴擁有 88 鍵，逼真模仿鋼琴真實觸鍵。可以利用藍芽連線智慧型手機或平板裝置，透過鋼琴的喇叭系統播放音訊檔跟隨一起彈奏。

 影音媒體推薦 ♫♪

鋼琴的黃金年代 (The Golden Age of The Piano)

發行：Universal 環球音樂

類別：DVD

簡介：鋼琴的演進隨著歷史、社會與科技的發展，歷經多重轉折；鋼琴家們同樣也在時代的洪流裡不斷的變換樣貌，無論是 19 世紀的英雄、20 世紀的明星，鋼琴家所扮演的角色，多少反映各年代所崇尚的價值。然而真正歷久不衰的，是在鋼琴的黃金年代裡，大師們的風範與精神。

在美國著名鋼琴學者專家大衛杜伯 (David Dubal) 詳盡且專業的解說之下，帶領觀眾探究鋼琴的傳承歷史與表現特色。特別收錄霍洛維茲、顧爾德、蘭朵夫絲卡、魯賓斯坦、克萊本、柯爾托等多位大師現場演奏李斯特、貝多芬、

巴赫、孟德爾頌、舒伯特、柴可夫斯基、拉赫曼尼諾夫之經典樂曲的珍貴片段。為紀念在 21 世紀初辭世的鋼琴大師阿勞，本片還特別收錄 1983 年由大師與慕提指揮愛樂管弦樂團合作的貝多芬第四號鋼琴協奏曲。這是一部對鋼琴沿革發展實錄的珍貴紀錄片，值得愛樂者欣賞典藏。

延伸討論

假如要為家中添置一架鋼琴（若在無預算限制的情況下），你會選擇何種類型的鋼琴？你會考慮美觀或實用性等因素嗎？

‖: *Memo* ♪

Chapter

02

鋼琴的構造及
樂器性能

　　鋼琴是一種性能全面完善、應用十分廣泛的大型鍵盤樂器。在當今音樂世界，鋼琴占有很重要的地位。它既適宜和其他樂器以及人聲配合演奏，也適宜於獨立演奏；既可作為表演工具，也可作為音樂研究與教學、創作或自娛的工具。從 19 世紀以來，西方中產階級家庭中如置備一部鋼琴，往往被看作為具有較高文化層次和素養的標誌。

　　現代鋼琴音域寬廣，一般為 88 鍵，可達 7 個多八度。鋼琴從外形上主要分直立式鋼琴 (Upright Piano) 和平臺式三角鋼琴 (Grand Piano) 兩種。平臺式鋼琴是鋼琴的最初始形態，現在一般大多都用於音樂會上的演奏，體積相當龐大，而且最重的重量可達到數百公斤。因此，為了解決平臺式三角鋼琴體積占地的問題，於是才發明了直立式鋼琴。直立式鋼琴採用了一種琴弦交錯安裝的設計方式，有效地解決了空間上的要求和音色音量的平衡問題。

▲圖 2-1　現代鋼琴黑白琴鍵的總數皆為固定 88 鍵

2-1 鋼琴基本構造

鋼琴基本結構是由琴弦列、音板、支架、鍵盤系統（包括：黑白琴鍵和擊弦音槌，共 88 個琴鍵）、踏板機械（包括頂桿和踏板）和外殼共六大部分組成。

一、琴弦列：高、中音琴弦由鋼絲製成，低音琴弦由鋼絲纏繞銅絲製成。

二、音板：為木質架構，木材要求質地輕軟、有彈性、能快速傳導振動，以雲杉為最佳選擇。

三、支架：包括鑄鐵支架和木支架兩部分。

四、鍵盤系統：主要是由整塊木板製成，弦槌由專用毛氈包覆製成。

五、踏板：為杠杆傳動的金屬架構。

六、外殼：主要為實木多層板或中音度板製成，外殼的塗料分為啞光和高光。

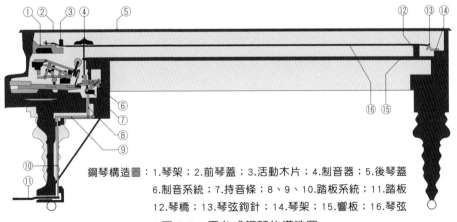

鋼琴構造圖：1.琴架；2.前琴蓋；3.活動木片；4.制音器；5.後琴蓋
6.制音系統；7.持音條；8、9、10.踏板系統；11.踏板
12.琴橋；13.琴弦鉤針；14.琴架；15.響板；16.琴弦

▲圖 2-2　平台式鋼琴的構造圖

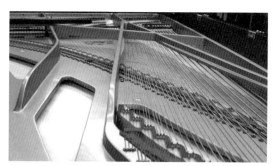

▲圖 2-3　平台式鋼琴內部構造實圖

2-2 鋼琴的重要配件

 ## 一、琴鍵 (Keyboard)

鋼琴的琴鍵是由黑鍵和白鍵用均質木塊切割組合而成，其外觀十分整齊，所有的鍵大小平均並且高度相仿，均經過嚴格的重量以及平衡檢測。現今的琴鍵因環保法令限制採用壓克力材質取代以往的象牙來包覆表面，雖過於平滑及易於清潔保養，但對於許多彈奏過因年代久遠而產生泛黃色澤的象牙琴鍵的鋼琴家而言，演奏時與指尖接觸時那種平穩的觸感是壓克力鍵永遠無法相比的。

▲圖 2-4　無論為何種顏色的琴身，鋼琴的琴鍵永遠為黑白兩色鍵盤相間 (白鍵居多)

二、琴槌 (Hammer)

外包著高品質的毛氈或絨布，由於多是羊毛材質所製造的，故又稱羊毛槌。它本身連著琴鍵，當琴鍵被按下時，琴槌便會打落琴弦上並藉著琴弦的振動使鋼琴發出聲音。

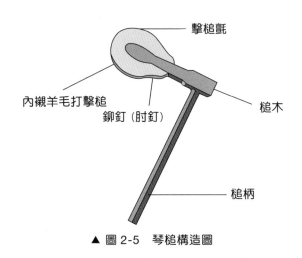

擊槌氈

內襯羊毛打擊槌

鉚釘（肘釘）

槌木

槌柄

▲ 圖 2-5　琴槌構造圖

三、踏板 (Pedal)

它是鋼琴中除鍵盤外最重要的配件。主要分成三個部分：

（一）延音踏板 (Damper Pedal)

英國鋼琴製造家布洛伍德 (John Broadwood) 於 1783年所發明，即鋼琴下方最右側的踏板，這也是彈奏時最常用的踏板。當延音踏板被踩下時，平時壓在弦上的制音器 (Damper) 立即揚起，使所有的琴弦延續震動，將踏板放開後，所有的制音器又全部壓在琴弦上制止發音。

（二）特定延音踏板

位於中間卻最少用到的踏板，它可以使踩下踏板之前所彈的音持續，而其後所彈的音並不會延續存留。例如在 19 世紀末印象樂派作曲家德布西的鋼琴作品中，可以運用此踏板的特殊功能發揮其所需之多層次變化無窮的音樂色彩效果。

（三）弱音踏板 (Soft Pedal)

位於鋼琴下方最左側的踏板。在平臺式鋼琴中，踩下弱音踏板時琴槌會立刻向旁推移 (琴鍵亦會整個往右移動)，使它只敲中高音區三弦中之二弦或低音區二弦中之一弦，使音量減少並讓聲音變得較柔和。而在直立式的鋼琴中，踩下弱音踏板時，所有的琴槌移近琴弦，藉以減輕衝力，減少打擊的長度與強度，使音量稍微變小。

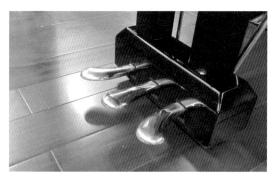

▲ 圖 2-6　平臺式鋼琴踏板

2-3 平臺式鋼琴與直立式鋼琴的差異

姑且不論這兩者在材質、體積、音量及市場價格上有相當的差距，就連在發音系統上也有非常顯著的不同。

 ### 一、擊弦系統的不同

平臺鋼琴與直立鋼琴最大的不同之處在於擊弦機與鍵盤的機械結構。因為敲擊琴弦後的琴槌需要及時返回原位以備下次的敲擊。平臺式三角鋼琴是從下方敲擊琴弦後，靠自身的重量返回原位；直立式鋼琴由琴槌從橫向敲擊琴弦，然後還需要借用彈簧的力量返回原位的方式。因此，三角平臺式鋼琴單鍵的連擊能力約在 1 秒鐘 14 次，而直立式鋼琴則約在 1 秒鐘 7 次。

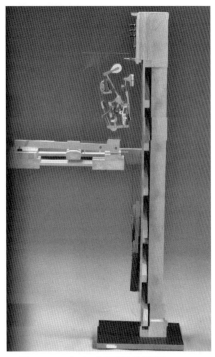

▲圖 2-7 直立式鋼琴分解圖，Piano Fuchs 製，1997 年，奧地利

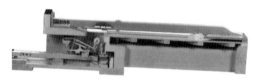

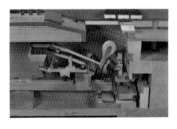

▲圖 2-8　平臺式鋼琴分解圖，Piano Fuchs 製，1997 年，奧地利

二、踏板功用的不同

　　其次的不同點是踏板。右側的延音踏板是一致的，但左側的弱音踏板，三角平臺式鋼琴是移位踏板，其結構與直立式鋼琴完全不一樣。直立式鋼琴柔音踏板的原理是使琴錘的打弦位置靠近琴弦而柔和聲音；但三角鋼琴的移位踏板，則使琴鍵整體向右側移動，原本敲擊三根琴弦的琴錘現在打兩根琴弦即可。這樣一來，被打擊的琴弦與共鳴的琴弦之間產生的振動相逆，可以互相抵消，不僅在音量上迅速降低，音色也會產生微妙的變化。

　　直立式鋼琴的中央踏板是必要時降低整體音量的消音踏板，但三角平臺式鋼琴的中央踏板是選擇性的延音踏板，它可以使踩下踏板之前所彈的音持續，而其後所彈的音並不會存留。

 # 三、音量及音色層次表現的不同

直立式鋼琴的音板因
在箱型的琴體裡面，因此
在整體音量表現上總會有
較沉悶的感覺；但三角平
臺式鋼琴的音板在鑄鐵板
下面，只要打開琴蓋，琴
音就會增強，琴音能馬上

▲圖 2-9　平臺式鋼琴通常為正式展演時的選擇

清楚入耳的這個優點，的確較直立式鋼琴更勝一籌。以音色
呈現度而言，平臺式鋼琴較能彈出層次分明、細膩或寬廣的
和聲，因此正式的音樂會通常都採用三角平臺式鋼琴來擔任
獨奏或伴奏演出。

2-4 鋼琴保養常識及注意事項 [1]

 # 一、鋼琴的正確擺設位置

（一）避免放置於室外，會導致不斷受外氣影響、溫差、溼
　　　氣急遽著變化而對鋼琴內部容易產生不良狀況，如木
　　　材變形，琴弦伸張不均，毛氈膨脹鬆軟等。

（二）將鋼琴與牆壁間至少保持 5~10 公分之距離，可讓鋼
　　　琴聲音擴散出來並且保持鋼琴四周的通風流暢。

[1] 資料來源：參閱台灣鋼琴調律協會 http://www.ptg.org.tw/

（三）勿過於靠近暖氣或暖爐旁、勿放置窗戶邊受陽光照射或溼氣直接侵入、勿直接正面對著冷氣吹氣等，錯誤的擺放位置將會使鋼琴品質產生嚴重影響而導致無法修復。

二、注意事項及保養

（一）盡可能少用大琴套，如習慣使用，請時常注意是否保持乾燥，特別是雨天過後一定得拿去曬太陽，大好天氣時，室內經常讓其通風，以達乾燥之效果。溫度攝氏 20~25 度、相對溼度 55~65% 之間對於鋼琴是最好的狀態。

（二）鋼琴上面切勿擺放過重物品或雜物及有水花瓶、茶水飲料等，以免在彈奏時發出雜音及不慎傾倒水份流入鋼琴內部導致琴身嚴重損壞。

（三）附著於鋼琴表面的灰塵可用鋼琴專用毛撢輕拍除去，再用棉織類軟布加少許鋼琴專用亮光油擦拭，保持外表光澤亮麗（切記勿用水或酒精溶劑類擦拭）。至於內部的清潔，可待調音時請調音師一併處理。

（四）彈奏前先將雙手洗淨，並於彈奏後用棉織類軟布擦拭殘留在鍵盤上的汗水或雜質，可保鍵盤清潔又美觀（勿用水或酒精溶劑類擦拭）。

 三、鋼琴需定期調音

（一）鋼琴為樂器之王，因為它有 88 鍵最寬廣的音域，有 230 條左右的琴弦及響板可擴散出極大音量，它的打弦機有完美的敏捷動作，隨心所欲收放自如，表現出最優美的音質、音色、音律，如此美好的組合，猶如小型樂團效果，為一般樂器所不及。因此它必須經常定期維護，保持良好狀況。

（二）鋼琴由許多精細零件組合而成，不管使用與否，其各部結構也會受溫、溼度及張力的影響而產生變化，而每根琴弦約有 90 公斤（約 180 磅）左右的張力，整架鋼琴合計承擔將近 20 噸的張力。在這強大張力伸張變動影響下，音律會逐日逐漸下降導致變音，因此，約半年一次為其調音的動作是必要的。

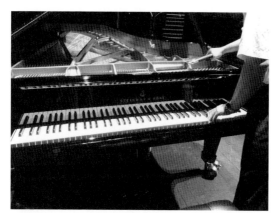

▲圖 2-10　定期調音保養及常與調音師溝通，才能讓鋼琴保持在良好穩定的狀態

音樂小辭典

鋼琴如何調音呢？

鋼琴上的琴弦長時間處於緊繃狀態，由於琴槌不斷的擊打琴弦，加上外界震動、鋼琴機械構造本身的原因，以及氣候、溫度的變化影響都必然導致琴弦鬆懈，逐漸會偏離標準的音律，這時就需要調律。鋼琴調律是一個非常專業的工作，一般專業的調律師才可很好地解決。按國際標準，鋼琴的中央 A 音的振動頻率為 440 赫茲，全音域 88 個弦組各有其固定頻率。通常調律的時間以半年左右調一次鋼琴最為適合。

影音媒體推薦

菲利普葛拉斯 12 樂章 (Glass: A Portrait of Philip in Twelve Parts)

發行：原子映象

類別：DVD

簡介：描述當代作曲家及極
簡主義音樂大師菲利
普葛拉斯將近 40 年
的創作歷程與音樂觀
點之寫實紀錄片。以
其鋼琴音樂作為主軸
的本片，豐富展現菲
利普葛拉斯一貫細膩
與心靈神會的巧思和
情緒，是對於這位充
滿爭議性的曠世音樂
名家最華麗又鉅細靡
遺的筆繪。

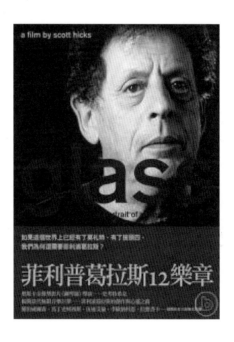

延伸討論

鋼琴因具備哪些條件而享有「樂器之王」之美譽？

‖: *Memo* ♪

Chapter

03

鋼琴室內樂與
鋼琴協奏曲

　　鋼琴普遍用於獨奏、重奏、伴奏及與管弦樂團協奏等演出，也常用於作曲和排練音樂之用途。鋼琴的音域寬廣，音色宏亮、清脆，富於變化，表現力強。獨奏時，可演奏各種氣勢磅礴、寬廣、抒情的音樂，亦可演奏歡快、靈巧、技巧性很高的華彩樂段。創作鋼琴音樂的作曲家們，通常會依照內容及演奏型態而給予各不同的樂曲名稱。

🎼 3-1 鋼琴室內樂

　　室內樂 (Chamber Music) 是一種古典音樂作品的體裁，為幾樣在空間較小室內演奏的樂器所作，由 2~9 人合奏，每人各演奏一個聲部，不像大型樂團有指揮，依靠的是每位演奏者間的合作默契。在西方最初是提供貴族們，在豪華的宮廷廳室聆聽與享受音樂樂趣而產生的演奏型態。精緻的室內樂，迄今也深受古典音樂家的喜愛，尤其是當志趣相合的三五好友一起練習或演出，那種能陶醉於音樂裡的契合，是讓演奏家們擁有筆墨難以形容的幸福感！

　　不同於聲樂家或其他樂器總是由鋼琴擔任伴奏，鋼琴因大多時間以獨奏的形式演出，難免孤獨；鋼琴室內樂，是一種有鋼琴參與其中的幾種樂器混合演奏的音樂形式，在西方已經有相當長的歷史，不管是和弦樂器或管樂器搭檔，鋼琴獨特的音色總能與其他樂器完美融合。

3-2 鋼琴二重奏 (Piano Duet)

　　純粹由鋼琴展現的鋼琴二重奏，常見的有：四手聯彈和雙鋼琴的組合。

一、四手聯彈 (Four Hands)

　　四手聯彈的定義，為兩位演奏者使用同一架鋼琴[1]。四手聯彈發展的歷史悠久，是種最親密的室內樂演奏型態，兩位彈奏者共用同一樂器，近距離感受彼此的節拍和音樂感，享受最直接的合奏樂趣。19 世紀的西方社會，學習鋼琴的風氣興盛，有很多管弦樂曲透過改編成四手聯彈形式，以便能更貼近愛樂者。在鋼琴教學的過程中，教師們也常利用和學生的四手聯彈，來提升學生的學習興趣。

▲ 圖 3-1　四手聯彈為兩人同時彈奏一架鋼琴。圖為艾緦室內樂坊四手聯彈演出

[1]　參考自葛洛夫音樂字典 (Grove Dictionary of Music and Musicians)

著名的四手聯彈曲：

1. 舒伯特：《軍隊進行曲》D.733

2. 布拉姆斯：匈牙利舞曲第一、五、六號

3. 德弗札克：斯拉夫舞曲 Op.46、72

 讓我們來聽聽

布拉姆斯：第五號匈牙利舞曲四手聯彈版本

　　匈牙利舞曲是布拉姆斯所創作的 21 首主要以匈牙利主題為基礎的歡快舞曲，完成於 1869 年，每一首的長度大約為 1~4 分鐘。其中最為著名的第五號匈牙利舞曲，一般較為讓人熟知的是管絃樂版，但布拉姆斯最初卻是先編寫了鋼琴四手聯彈的版本。音樂表現出吉卜賽人的熱情奔放，旋律具有明顯的匈牙利《札達斯舞曲》(Zardas) 中快速段落的特徵。

▲聆聽 3-1

 二、雙鋼琴 (Piano Duo)

　　雙鋼琴為兩架鋼琴採面對方式同時演奏，各自使用一架鋼琴合作完成同首作品，一般人易與四手聯彈混淆，這是鋼琴家唯一不用遷就其他樂器的音色又可以享受與他人一起合奏樂趣的室內樂形式。經典的雙鋼琴曲目雖然不多，但現代的作曲家也常將管弦樂曲改編給雙鋼琴來演奏。

著名的雙鋼琴曲：

1. 莫札特 D 大調雙鋼琴奏鳴曲 K.448

2. 德布西《黑與白》雙鋼琴組曲

3. 米堯《丑角》雙鋼琴組曲

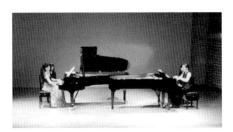

▲ 圖 3-2　雙鋼琴為兩架鋼琴採面對方式同時演奏。圖為艾緹室內樂坊雙鋼琴演出／鄭佳姍（左）、楊千瑩（右）。

讓我們來聽聽

莫札特：第十六號 C 大調鋼琴奏鳴曲 K.545/ 葛利格改編成雙鋼琴版本

　　莫札特的第十六號鋼琴奏鳴曲 (K.545) 於 1788 年被莫札特加到作品目錄當中，但未知其創作時間，此曲深受學習鋼琴者的歡迎與喜愛，莫札特將它視為「為初學者的作品」，因此這首曲子有個副標題 Sonata facile 或 Sonata semplice（意為「單純的奏鳴曲」或「簡易的奏鳴曲」）。此作品分三個樂章，遵循古典時期的慣例，為「快板－行板－稍快板」之結構[2]。

[2] 參 考 http://www.hanarts.tw/33707264132930565306315322131320845343 99c2282335519376282974822863401802635465292203 1621697545.html

葛利格 (Edvard Grieg, 1843~1907) 於 1877 年告訴樂譜出版商，自己為莫札特一些鋼琴奏鳴曲，隨興增添上第二部鋼琴。稍後葛利格補充，他沒有變動任何一顆莫札特原創的音符，而是以另一種方式向大師致敬。在葛利格的構想裡，這樣的作品正好適合師生一起演奏，兩架鋼琴合作無間地相互彈奏吟唱美妙旋律，增添不少樂曲趣味。

▲聆聽 3-2

3-3 鋼琴三重奏 (Piano Trio)

鋼琴三重奏為鋼琴和另外其他兩種不同樂器所同時演奏的室內樂形式，最常見也是最受歡迎的鋼琴三重奏組合為：鋼琴、小提琴和大提琴。從古典樂派時期到浪漫樂派末期皆有不少傑出的作品。

著名的鋼琴三重奏曲目：

1. 莫札特：六首鋼琴三重奏，尤其以最後三首 K.502、K.542 和 K.548 最常被演奏

2. 貝多芬：十四首鋼琴三重奏，尤其以 Op.70 No.1《幽靈》與 Op.97《大公》最為著名

3. 孟德爾頌：兩首鋼琴三重奏，最常被演奏為第一號 D 小調 Op.49

4. 布拉姆斯：第一號 B 大調鋼琴三重奏 Op.8

5. 柴可夫斯基：A 小調鋼琴三重奏 Op.50

6. 德弗札克：第四號 E 小調鋼琴三重奏 Op.90《悲歌》

7. 拉威爾：A 小調鋼琴三重奏

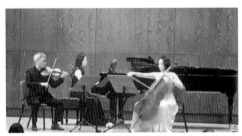

▲ 圖 3-3　為 2019 年林慧珍（中）與黃瀚民（左）、孫瑋（右）的鋼琴三重奏演出

3-4 鋼琴四重奏 (Piano Quartet)

　　鋼琴四重奏為鋼琴和另外其他三種不同樂器所同時演奏的室內樂形式，在古典與浪漫樂派時期，常見的組合為：鋼琴加上弦樂三重奏（小提琴、中提琴與大提琴）。到了 20 世紀的現代樂派，鋼琴四重奏雖已不是大家所熟悉的樂器組合，但新奇有趣的音色搭配，卻讓作品更顯獨特。例如：魏本[3] 的四重奏 Op.22 就是結合了鋼琴、小提琴、單簧管和高音薩克斯風以及梅湘[4] 的《末日四重奏》(Quatuor pour la fin du temps) 裡鋼琴、小提琴、單簧管與大提琴罕見的編制，反而能讓習慣聽傳統鋼琴四重奏音樂的觀眾們易有耳目一新之感覺。

[3]　魏本 (Anton von Webern，1883-1945)，奧地利現代作曲家。
[4]　梅湘 (Olivier Messiaen，1908-1992)，法國現代作曲家。

著名的鋼琴四重奏曲目：

1. 莫札特：第一號 G 小調鋼琴四重奏 K.478

2. 貝多芬：降 E 大調鋼琴四重奏 WoO36 No.1

3. 舒曼：降 E 大調鋼琴四重奏 Op.47

4. 佛瑞：第一號 C 小調鋼琴四重奏 Op.15

3-5 鋼琴五重奏 (Piano Quintet)

　　常見的鋼琴五重奏為鋼琴加上弦樂四重奏（兩把小提琴、中提琴和大提琴）的組合，但也有一些作曲家會變更其中弦樂部分成員，最著名的例子有舒伯特鋼琴五重奏《鱒魚》，其弦樂編制為小提琴、中提琴、大提琴與低音提琴（捨棄原傳統的兩把小提琴），反而能使樂曲因有豐富的低音和聲而更臻完美[5]。

　　鋼琴五重奏在演奏的難度上頗高，原因是鋼琴需要融入原本已非常圓融溫暖的弦樂四重奏音色中，以達到最佳的平衡狀態，鋼琴家更需要敏銳的聽力與重視其他夥伴們各自音樂的表達，才能完美詮釋好鋼琴五重奏之樂曲。

著名的鋼琴五重奏經典曲目：

1. 舒伯特：A 大調鋼琴五重奏《鱒魚》D.667

2. 舒曼：降 E 大調鋼琴五重奏 Op.44

[5] 舒伯特鋼琴五重奏《鱒魚》的第四樂章主題旋律是採用原舒伯特著名的藝術歌曲《鱒魚》改編而成。

3. 布拉姆斯：F 小調鋼琴五重奏 Op.34

4. 德弗札克：A 大調鋼琴五重奏 Op.81

3-6 鋼琴協奏曲 (Piano Concerto)

　　鋼琴協奏曲是與擔任伴奏的管弦樂團一起合奏的形式，古典樂派時期所奠定的鋼琴協奏曲結構，通常分為三個樂章：速度標記各為快－慢－快，而讓作曲家最費心的第一樂章，大多是採奏鳴曲曲式 (Sonata Form) 寫成，樂章結束前，則會有鋼琴家獨奏精彩的華彩裝飾樂段 (Cadenza)。鋼琴主奏者，除需極高超的演奏技巧之外，還要有和整個樂團合奏時，相互和諧或抗衡的駕馭能力。因此縱觀現今全球重要國際鋼琴大賽，總決賽的曲目皆是以演奏協奏曲來論定勝負。

著名的鋼琴協奏曲經典曲目：

1. 莫札特：第二十號～二十三號 (K.466、K.467、K.482、K.488) 鋼琴協奏曲

2. 貝多芬：第三～五號 (Op.37、Op.58、Op.73) 鋼琴協奏曲

3. 蕭邦：第一～二號 (Op.11、Op.21) 鋼琴協奏曲

4. 舒曼：A 小調鋼琴協奏曲 Op.54

5. 李斯特：第一號鋼琴協奏曲 S.124

6. 布拉姆斯：第一～二號 (Op.15、Op.83) 鋼琴協奏曲

7. 柴可夫斯基：第一號鋼琴協奏曲 Op.23

8. 葛利格：A 小調鋼琴協奏曲 Op.16

9. 拉赫曼尼諾夫：第二~三號 (Op.18、Op.30) 鋼琴協奏曲

10. 拉威爾：G 大調鋼琴協奏曲

11. 普羅高菲夫：第三號鋼琴協奏曲 Op.26

12. 蓋希文：藍色狂想曲

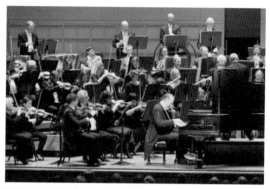

▲ 圖 3-4　鋼琴協奏曲演出時，鋼琴主奏者位於舞台的正前方，而樂團的指揮和團員則退縮至後方。

 影音媒體推薦 🎵🎶

蓋希文之夜 2003 年溫布尼音樂會

Ozawa：A Gershwin Night

發行： EuroArts

類別： DVD

簡介：2003 年是美國爵士教父喬治蓋希文 (George Gershwin, 1898~1937) 的 105 歲冥誕，柏林愛樂管弦樂團特別策劃了名為「蓋希文之夜」的年度音樂盛會。蓋希文的作品成功融入了爵士與古典，並創作過許多帶有美國性格的樂

曲，在當時不僅風行於爵士、古典樂壇，更在流行樂壇中占有一席之地。至今仍有各樂壇的音樂家爭相詮釋他的名曲。

柏林愛樂邀請到日本指揮大師小澤征爾 (Seiji Ozawa, 1935~) 與爵士樂壇中超高人氣且擁有獨特音樂風格的馬可士羅伯茲三重奏團 (Marcus Roberts Trio)，以華麗非凡的技巧，精彩重現蓋希文揉合古典爵士的美式樂風。本專輯涵蓋了蓋希文的名曲：一個美國人在巴黎、藍色狂想曲和 F 大調鋼琴協奏曲等曲。

延伸討論

　　以一位舞台下的觀眾之角度來看，你認為鋼琴協奏曲與鋼琴獨奏這兩種不同的音樂表演形式，何者較吸引你去欣賞？理由為何？

𝄆: Memo ♪

Chapter
04

巴洛克樂派及
名家鍵盤作品

4-1 巴洛克一詞在音樂史上的定義與風格

　　巴洛克 (Baroque) 源自葡萄牙語中「不規則的珍珠」一字，這種崇尚華麗、奇異且精雕細琢的藝術風格，最初先在繪畫與建築作品中出現，約在 17 世紀中期後才影響到音樂藝術領域，與講究莊重穩定風格的文藝復興[1](Renaissance) 時期音樂風格形成強烈對比。巴洛克樂派著名特徵是呈現多聲部旋律（複音音樂）和精緻優雅的裝飾音結構，其講究裝飾、典雅與趣味的藝術內容，在音樂史上占有相當重要的地位。

　　在巴洛克時期的鍵盤音樂，主要還是以大鍵琴來呈現。最偉大及影響後世深遠的名音樂家莫過於德國的巴赫 (Johann Sebastian Bach, 1685~1750)。另外，在歐洲其他國家，如法國的庫普蘭 (Francois Couperin, 1668~1733)、拉莫 (Jean-Philippe Rameau, 1683~1764) 和義大利的史卡拉第 (Domenico Scarlatti, 1685~1757)，他們鍵盤樂特殊曲風與技法的作品，亦自成一格，至今仍是許多鋼琴家或大鍵琴家會選擇的演奏曲目。

[1] 文藝復興時期大約在 1500~1600 年。

 ## 4-2 鍵盤音樂家的介紹

 ### 一、巴赫家族最重要的一位成員

約翰·塞巴斯蒂安·巴赫 (Johann Sebastian Bach) 生於 1685 年現今德國中部森林地帶的埃森納赫 (Eisenach)。他是巴洛克時期著名的作曲家、管風琴及大鍵琴演奏家，也是巴洛克樂派集大成者。

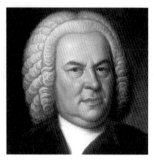

▲ 圖 4-1 被譽為「音樂之父」的巴赫

巴赫家族音樂人才輩出，兩百年間一共誕生了數十位音樂家，而巴赫乃為其中最為出類拔萃的一位，被譽為「音樂之父」。他最偉大的成就是將鍵盤的多聲部複音音樂推向巔峰，以複雜嚴謹的形式賦予深刻的思想情感內容，其音樂結構完美嚴謹並具哲理性。貝多芬曾說：「巴赫的音樂存在一切要素，他不是小河，是大海！」[2]

巴赫一生勇於面對現實、甘於承受生活的磨練，終身為宮廷和教會服務，儘管面對雇主嚴苛要求，在精神上受到極大的壓力，但因為信仰宗教的堅強信念，亦從未向周圍的世界屈服。在他的許多作品中，呈現著莊重肅穆的主題旋律，正反映出他的崇高悲壯及堅定的心志。

[2] 德文 Bach 原意是指小河。

▲ 圖 4-2　巴赫家族誕生了不少的音樂家

　　巴赫早年於穆爾豪森的聖布拉修士教堂擔任管風琴演奏者，1708~1717 年間任職威瑪宮廷，擔任管風琴演奏者及宮廷樂長，1717~1723 年間再轉任安哈特的柯登宮廷任合唱指揮及宮廷樂長，1723 年任萊比錫聖湯瑪斯教堂合唱樂長之後即長留此地直到去世。巴赫生前以管風琴的即興演奏風靡當世，他的創作大約可以分為三個階段，即以管風琴為主的「威瑪時代」，以器樂曲和管絃樂曲為主的「柯登時代」[3]以及以清唱劇等宗教音樂為主的「萊比錫時代」。

　　巴赫一生中有無數傑出的作品，寫作體裁範圍極廣，其中包括管弦樂組曲、協奏曲、室內樂、清唱劇、管風琴曲及眾多鍵盤樂曲。現今所使用的巴赫作品編號為 1958 年德國音樂學者整理巴赫作品主題目錄後所定的 BWV(Bach-Werke-Verzeichnis)。

[3] 柯登公爵極為賞識巴赫且待他親切有禮，巴赫在此時期寫出大量出色的樂曲，尤其是器樂曲作品。此時也是巴赫一生中最感到幸福與快樂，且從內容來看，巴赫的創作已邁入成熟階段。

延伸討論 --

　　巴赫的眾兒子們，其中有哪幾位也是歷史上著名的音樂家？

--●

巴赫重要的鍵盤代表作品：

1. 二聲部創意曲集 BWV772-786、三聲部創意曲集 BWV787-801

　　此套作品乃巴赫為長子弗利德曼 (Wilhelm Friedeman Bach，1710~1784) 所寫之鋼琴教材，為了不使其對枯燥乏味的手指練習感到厭倦，本作品以自由對位法形式創作了此 30 首優美動聽的小曲，它可訓練雙手用如歌唱般演奏法獨立練習彈好不同聲部，迄今仍為學習鋼琴複音音樂技巧之基礎教材。

2. 英國組曲 BWV806-811、法國組曲 BWV812-817

　　這兩套組曲中各首樂曲皆由當時舞曲形式的音樂所組成。

　　英國組曲可能是因巴赫受英國友人之託或因為按照英國組曲樣式將前奏曲列在首曲而得名，其曲式結構與規模都比法國組曲龐大。

　　巴赫在續弦後洋溢幸福的日子裡所作的 6 首法國組曲，親筆題獻給第二任妻子安娜，雖也是按照傳統舞曲的排列次

序，但因其形式較英國組曲短小、情感細膩、節奏生動和旋律優美，而成為常被演奏的組曲。

3. Partita 組曲 BWV825-830

Partita 在義大利語中意指「組曲」，亦說明此套樂曲受義大利輕鬆明快及形式較自由的音樂風格之影響，雖然在結構上仍採舞曲形式排序，但寫作手法已減少許多複雜的聲部交叉而以增強主調和聲感來替代。

比起先前完成的法國與英國組曲，巴哈在 Partita 的作曲手法更顯繁複，特別是其中某些樂章的對位法應用，更突顯出他的作曲長才。

Partita 組曲為巴赫在萊比錫晚期成熟的代表作品，充滿豐富的音樂情感是此 6 首組曲深受喜愛之重要原因。

4. 兩卷平均律鍵盤曲集 BWV846-893

平均律鍵盤曲集被譽為鍵盤音樂中的「舊約聖經」，是巴赫為後世留下的最珍貴及具有藝術價值之作品，分上下兩卷各包括 24 首的前奏曲 (Prelude) 與賦格曲 (Fugue)，共計48 首。

巴赫在柯登時期完成上卷、萊比錫時期匯編完下卷，在創作上運用十二平均律[4] 並按照調性排列各曲。例如：第一曲為 C 大調、第二曲為 c 小調、第三曲為升 C 大調、第四曲

[4] 十二平均律是以數學的方法將一個八度平均分成十二個半音，使得鍵盤的每個鍵都可以成為某個調的主音無需再調音，亦能使轉調變得非常容易。

為升 c 小調等以此類推，每卷各照此排列呈現完整的 24 個大小調。

　　平均律鍵盤曲集中之各首前奏曲的曲風皆不相同，大多為形式自由、以清晰和聲為底之樂曲。而賦格曲則是用最精鍊的素材堆疊構築成複音多聲部風格形態之音樂，為巴赫擅長的一種樂曲形式，也是完全展現他均衡的結構感和嚴密的邏輯性等高超寫作技巧之重要作品。

　　兩卷平均律鍵盤曲集創作目的皆是作為妻子安娜與子女練習鍵盤技巧之用途，巴赫曾說，這是屬於教學用的作品，是為了讓願意在音樂下功夫的青年方便練習，而技巧已熟練者也可以藉此享受音樂彈奏的樂趣。這套花了巴赫二十多年光陰才完成的偉大作品，為奠定了現代鋼琴技術的重要文獻。

▲ 圖 4-3　人稱鋼琴怪傑的顧爾德 (Glenn Gould, 1932~1982) 為加拿大鋼琴家，被公認為是 20 世紀最著名的古典鋼琴家之一，尤其以演奏巴赫鍵盤樂曲而聞名於世。他詮釋的巴赫作品錄音推出後大受歡迎，演奏速度驚人，充滿迷人樂思和爆發力，將複音音樂演繹得活潑多姿。

讓我們來聽聽

巴赫：平均律鍵盤曲集第一卷第一首前奏曲 BWV846

平均律鍵盤曲集上卷第一號的 C 大調前奏曲，其曲調清新、平易近人，利用分解和弦製造出優美恬靜的深遠意境，為世人熟知的鍵盤樂佳作，19 世紀法國作曲家古諾 (Charles Gounod, 1818~1893) 曾引用此旋律當成作品〈聖母頌〉裡的伴奏樂段。

▲聆聽 4-1

 音樂家插曲

巴赫於 1723 年開始遷至萊比錫定居直到逝世，由於工作量很大，身心俱疲的影響下，在 1749 年時眼睛視線逐漸模糊，不到兩年就幾乎失明。1750 年 3 月接受英國庸醫約翰泰勒 (John Taylor) 執刀的視力手術，手術不幸失敗，導致巴赫徹底失明。巧合的是，和巴赫同年紀也是享有巴洛克時期盛名的作曲家韓德爾 (Georg Friedrich Händel, 1685~1759)，在 1748 年也是接受同位醫生的手術，結果也是導致韓德爾眼瞎的悲劇下場。

 影音媒體推薦

巴赫：布蘭登堡協奏曲－ 24 小時巴赫音樂盛會系列

J.S Bach：Brandenburg Concertos

演出：弗萊堡巴洛克室內樂團 The Freiburg Baroque Orchestra

發行：金革科技股份有限公司

類別：DVD

簡介：《布蘭登堡協奏曲》是巴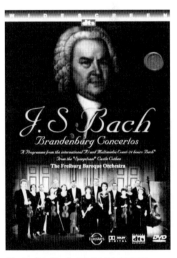
赫最著名的合奏作品，也
是最受世人熱愛的合奏協
奏曲傑作。這套樂曲被認
為在音樂史上具指標意義，
6 首協奏曲各有不同的樂器
編制，充滿開朗活潑的朝
氣、結構多樣而繁複及高
難度的和弦技巧，洋溢獨
特的色彩與魅力。大鍵琴
在巴洛克時期的音樂角色，亦能在樂曲中清楚被呈現。

二、寫作鍵盤音樂高手

史卡拉第 (Domenico Scarlatti, 1685~1757)，是巴洛克時期之義大利作曲家、鍵盤演奏家，早期作品主要為歌劇及清唱劇，晚期則開始創作大量的大鍵琴奏鳴曲，一生以大鍵琴作品聞名。史卡拉第與巴赫、韓德爾同年出生，雖然名氣不如他們響亮，但是他所創作的鍵盤奏鳴曲，減少使用多聲部對位技巧，較多的幻想曲風，展現全然不同的樂思及音響效果，開拓了鍵盤樂器嶄新的技法與表現力，對後世有著極大的影響。

史卡拉第稱自己的鍵盤奏鳴曲為「練習曲」(Esercizi)，是以練習為主要目的，並開創了許多新的鍵盤彈奏技術，例如：同音反覆、快速的琶音或模仿吉他的撥奏技法，雖然不如巴赫的作品那樣結構緊密，卻同樣帶有聲部明確、音響和諧與優雅細緻的特徵。

由於史卡拉第的鍵盤奏鳴曲生動結合了當時西班牙宮廷和民間的豐富音樂素材（尤其吉他與響板的效果），亦融入了義大利優美旋律的風格，內容的多樣化與音色的絢麗斑斕，非常能夠滿足音樂會中聽眾們的耳朵，所以現在也有愈來愈多的演奏家會選擇演奏史卡拉

▲ 圖 4-4　史卡拉第的鍵盤音樂風格，獨樹一幟

第的鍵盤奏鳴曲,藉以呈現出巴洛克時期與巴赫截然不同的
另一種音樂風貌。

(一)在西班牙度過餘生的義大利人

　　史卡拉第出生於義大利拿坡里的音樂世家,受其父影響
至深。他的父親亞歷山大・史卡拉第 (Alessandro Scarlatti,
1660~1725) 是當時義大利傑出的歌劇作曲家。史卡拉第 16
歲時,已是拿波里皇家教堂的管風琴師。

　　1719 年他進入葡萄牙的里斯本宮廷,成為教堂樂長,並
擔任瑪利亞・芭芭拉公主 (Maria Barbara, 1711~1758) 的大
鍵琴教師,公主後來嫁給了西班牙的王位繼承人,史卡拉第
隨行,也因此他的餘生留在西班牙教學與創作,於 72 歲時在
馬德里去世。

(二)在歷史留名的原因

　　史卡拉第約有 555 首的鍵盤奏鳴曲(單樂章)傳世,其
曲風清新、義大利優美的旋律與豐富的和聲、帶有西班牙異
國風情的節奏、高超敏捷的運指技巧與多樣的轉調手法等,
音樂風格獨樹一幟。這些奏鳴曲都是單樂章,絕大部份為二
段體(AB 二段式),前後二段皆要反覆。

　　史卡拉第被視為現代鍵盤彈奏技巧的奠基者。儘管這些
奏鳴曲篇幅短小,每曲演奏時間從 1~6 分鐘不等,卻包含了
豐富的內容,西班牙激烈的節奏,新穎絢麗的大鍵琴演奏技
巧(如雙手交叉、模仿吉他快速同音反覆、單手平行三、六、

八度等），讓這些作品在音樂與演奏技術中拓展了樂器的表現力，提升其獨具的風格與特色，甚至成為日後古典樂派鍵盤音樂創作的藍本。

讓我們來聽聽

史卡拉第：鍵盤奏鳴曲 K.141

樂曲一開始為同音快速反覆，像是吉他或曼陀林的聲音，左手的碎音 (Acciaccatura) 和弦，也像是琴弦的迅速撥動。之後出現的左、右手交叉彈奏，與令人目不暇給的連續轉調，讓本曲更具張力及戲劇性。

▲聆聽 4-2

‖: *Memo* ♪

Chapter

05

古典樂派的鋼琴
音樂

🎼 5-1 18 世紀理性主義的開端

18 世紀由一群學者、作家、歷史學家和藝術家所發起推進的以理性為尊、消弭民眾迷信和無知的智識運動，使其運用在政府、道德觀念、神學和社會的改造而撼動全歐洲，被稱為啟蒙運動 (Enlightenment)。

首先是從法國發端，聲勢也最為壯大，啟蒙運動的學者認為，當時社會的兩股非理性的最大惡勢力是由人民的無知所造成的局面，一是屹立不搖的教會地位，另一是法皇的專制統治。

啟蒙時代的活動通常以商業及政治中心的幾個主要歐洲城市及城鎮為中心點，啟蒙運動的散播及影響亦和地理及語言區有所差異。歐洲主要受啟蒙運動影響廣布的地區包括法國、英格蘭、蘇格蘭、荷蘭、義大利、北美英語區、德意志各邦、奧地利哈布斯堡王朝、伊比利亞半島、伊比利亞美洲殖民地、俄羅斯、東歐和猶太人文化區等。

值得關注的是在啟蒙運動發源地的法國，同時也產生了歷史上第一部致力於科學、藝術的綜合性百科全書，堪稱為啟蒙時代思想鉅著，諸多當時倡導啟蒙運動之著名相關代表學者編纂的目標，竟是以改變人們的思維方式來推廣法國之啟蒙主義思潮，將理性用於一切事物，讓知識領域裡沒有階級之分。

5-2 古典 (Classical) 主義的崛起

既然 18 世紀充斥著理性主義的氛圍，位居領導地位的王公貴族們也開始講究起崇尚文明、揚言擺脫巴洛克時期繁文縟節式的裝飾，在藝文上改追從所謂古典 (Classical) 的新風格。「古典」一詞源自於拉丁文 Classicus，意指古希臘羅馬時代的藝文人士力求高貴、正統、美好的模範教養與藝術精神，強調客觀、純粹和邏輯性的特色。

此時期的音樂家，亦受到了當時古典主義精神的影響，所追求的是一種樂曲形式上客觀的美感，因此作品大都有著統一且規律的性格，捨棄了巴洛克那種繁複的音樂型態，追求一種簡單條理分明、形式嚴謹的結構，比例對稱、風格穩健的音樂形式，其風格不強調個性、較少抒發個人的情感、力求客觀、講究形式及抽象的意念。

一、主音音樂 (Homophony) 風格

主音音樂另一意義也是主曲調音樂，指多人合唱或合奏同樣音樂的意思，而與單音音樂 (monophony) 之用法相同；其主要的結構和複音音樂相反，指多聲部音樂中有一聲部為主聲部，演奏或演唱主旋律，其他聲部則以中低音和弦之結構或裝飾形式處於陪襯的地位[1]。

[1] 資料來源 http://terms.naer.edu.tw/detail/1303502/ 國家教育研究院 2000 年 12 月教育大辭書

　　古典樂派的音樂通常都給聆聽者一種單純、明朗、優美、均衡的印象，這和巴洛克時期華麗複雜樂風是完全不同的，也就是優美動人的主旋律再配上單純持續的和弦伴奏形式。

二、鋼琴的表現力已經凌駕於大鍵琴之上

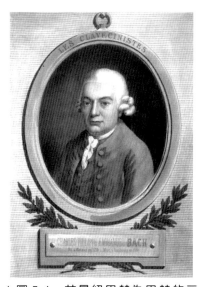

　　這時期的鋼琴由於在速度、力度、音色及和聲調性的對比方面之表現力大幅領先大鍵琴，進而逐步取代了大鍵琴的地位。最早發展鋼琴演奏法的音樂家為艾曼紐巴赫 (Carl Philipp Emanuel Bach, 1714~1788)，他所寫的鋼琴奏鳴曲在速度、音色和力度對比方面，遠遠地超過大鍵琴的表現力，他的鋼琴作品也充滿著嶄新的鍵盤語法和豐富的想像力，對後

▲ 圖 5-1　艾曼紐巴赫為巴赫的三子，著有卓越鋼琴作品

來的海頓(Franz Joseph Haydn, 1732~1809)和貝多芬(Ludwig van Beethoven, 1770~1827) 的鋼琴創作手法有很大的影響。

　　另一位出生於義大利而在英國發展的克萊曼悌 (Muzio Clementi, 1752~1832) 是 18 世紀晚期著名鋼琴演奏與作曲家，他同時參與了當時鋼琴音樂發展之所有活動，見證當時倫敦音樂環境之繁榮景象。克萊曼悌因華麗精湛的鋼琴技巧，

享有「鋼琴技巧之父」(Father of the Piano Technique) 之稱。
值得一提的是，他曾在維也納與莫札特 (Wolfgang Amadeus
Mozart, 1756~1791) 進行鋼琴比賽，克萊曼悌以卓越精湛的
技巧領先，莫札特則以情趣優美見長，結果雙方平分秋色、
不分勝負。

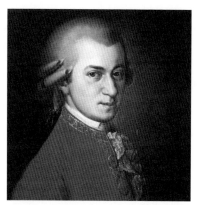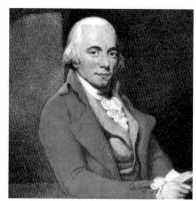

▲ 圖 5-2　莫札特 (左) 和克萊曼悌 (右) 曾經因鬥琴而名留青史

三、奏鳴曲 (Sonata) 與奏鳴曲式 (Sonata Form)

　　奏鳴曲為古典樂派時期專指給單一或重奏樂器演奏，架
構多為三至四個樂章混合著快慢速度的樂曲類型。在 18 世紀
的奏鳴曲有一定的標準曲式，屬於絕對音樂，不刻意描寫特
定的人事物，音樂的主題和調性關係清楚有邏輯性，客觀理
性的風格很符合當時貴族所重視的端莊理性的精神。奏鳴曲
由海頓確立完成，莫札特與貝多芬將此形式推展到極限。

　　奏鳴曲式是指古典樂派時期奏鳴曲的第一樂章常用的創作形式。內容包含：呈示部 (Exposition)、發展部 (Development) 與再現部 (Recapitulation) 三個部分，有時候再現部的後面可以再接尾奏 (Coda)。

　　奏鳴曲在此時期常見的有四個樂章的架構：第一樂章通常為速度快的依照奏鳴曲式（上段所述）所組成的內容。第二樂章常見優美深情如歌的風格，速度比第一樂章更為緩慢與對比。第三樂章加入短篇中等速度的小步舞曲 (Menuet) 多成慣例，但有些鋼琴奏鳴曲和鋼琴協奏曲會省略此樂章。此樂章演變到後來變成詼諧曲 (Scherzo)，速度較快且富有活力。第四樂章為形式多變的終樂章，有時是奏鳴曲式結構，或是同一主題反覆出現插入不同樂段的輪旋曲 (Rondo)，也可能是將主題利用音值、調性、節奏與和聲等精彩變換手法所寫成的主題變奏曲 (Theme and Variations)。

　　奏鳴曲被應用於交響曲、鋼琴或其他樂器奏鳴曲、室內樂及協奏曲等。但是，交響曲和弦樂四重奏大多數為四個樂章，而協奏曲為三個樂章（省略小步舞曲或詼諧曲）。同時，因奏鳴曲是古典樂派重要及富有價值的貢獻，此時期的奏鳴曲以鋼琴奏鳴曲、小提琴奏鳴曲與大提琴奏鳴曲的作品居多數。而在小提琴或大提琴奏鳴曲中，會有鋼琴或其他樂器擔任伴奏，形成兩位獨奏家共同表現之奏鳴曲。

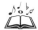 **延伸討論**

　　為什麼去聽音樂會時，明明是樂曲的段落結束，可是卻沒有觀眾鼓掌呢？

 讓我們來聽聽

克萊曼悌：鋼琴小奏鳴曲 Op.36 No.3

　　克萊曼悌是第一位創作真正鋼琴奏鳴曲之作曲家，其作品風格優雅精煉、演奏技巧高超，音樂充滿了活力。他的作品編號 Op.36 共六首小奏鳴曲是初學鋼琴者必彈的曲目之一，也是克萊曼悌致力於教育方面發展的時期所寫。他嚴格按照古典奏鳴曲式寫成，旋律優美動聽，儘管篇幅不大，但都有一定的技能和技巧的要求，聆聽過它們的人，皆能輕易地就能領略到古典樂派音樂的神韻。

▲聆聽 5-1

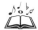 **音樂小辭典**

法國的洛可可 (Rococo) 風尚

　　18 世紀初期依舊在德國盛行之巴洛克風潮，卻在法國開始走向不同的風格，無論在音樂或其他藝術上稱之為洛可可。洛可可藝術風尚流行於 1725~1775 年間，正值法王路

易十五王朝 (1715~1774)。洛可可原意為「貝殼形狀」，因當時繪畫與建築崇尚纖細奇妙與華麗的裝飾，喜歡運用漩渦形曲線和貝殼的圖樣因而得名。

這種代表著法國凡爾賽宮與貴族社會美學趣味的洛可可時尚風，影響到法國藝術創作轉而追求華美的外表勝於內在之情感深度，其靈感來源不外乎是大自然、歡宴、舞會及柔媚的愛情等。

洛可可風在音樂領域的典型代表為法國的大鍵琴音樂，著名作家有庫普蘭 (Francois Couperin, 1668~1733) 與拉莫 (Jean-Philippe Rameau, 1683~1764)，他們皆以純粹主調式及標題性的小品或小品套曲寫作手法來呈現與描述當代的生活場景，同時亦為古典時期主音音樂的先驅。

5-3 維也納古典樂派的代表人物

維也納迄今一直都是具有領導地位的歐洲音樂中心，海頓、莫札特和貝多芬先後在此定居，將古典主義引領到了巔峰，同時也因其豐富的音樂歷史遺產而被稱為「音樂之都」。

　　18 世紀時維也納隨著城市的迅速發展，很快便成為了歐洲最重要的文化中心之一，當時興盛的哈布斯堡王朝 (Habsburg) 的統治者瑪麗亞‧特蕾莎 [2](Maria Theresia, 1717~1780) 女皇非常喜愛音樂，常聘用高水準的樂團表演，資助年輕音樂家施展長才，音樂活動與交流頻繁，維也納成了連平民百姓都喜歡音樂的文化重心。

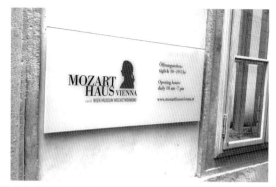

▲ 圖 5-3　維也納莫札特之家（德語：Mozarthaus Vienna）

　　正因為海頓、莫札特和貝多芬從 18 世紀中葉後都在維也納度過了創作的成熟時期，他們的作品在形式上追求嚴謹、勻稱並且強調邏輯，在內容上體現了當時社會的理性主義，這三位音樂家也正是維也納古典樂派的代表。

[2]　瑪麗亞‧特蕾莎是神聖羅馬帝國唯一的女統治者、奧地利女大公、匈牙利和波希米亞的女王。她使她的丈夫和兒子都獲得了神聖羅馬帝國皇冠，並奠定了奧地利大公國成為現代國家奧地利帝國的基礎。維也納現今知名景點美泉宮(亦譯為熊布朗宮)，被聯合國文教組織評為世界文化遺產，是奧地利女皇瑪麗亞‧特蕾莎於1743年下令在此營建氣勢磅礴的美泉宮和巴洛克式花園，總面積2.6萬平方公尺，僅次於法國的凡爾賽宮。

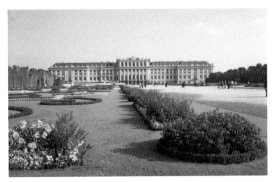

▲ 圖 5-4　美泉宮（Schonbrunn Palace 亦譯為熊布朗宮），被聯合國文教組織評為世界文化遺產，現為維也納知名景點。幼年時的莫札特也曾在此為瑪麗亞·特蕾莎女皇演奏。

 一、海頓爸爸

　　海頓於 1732 年出生在奧地利東部的小村莊羅勞，從小到維也納加入聖史蒂芬教堂的合唱團當唱詩班歌童，一邊接受音樂教育一邊在教堂獻唱，一直到他 17 歲變聲後才被迫離開。離開合唱團後，海頓以教授私人學生及演奏小提琴勉強維生，同時也利用閒暇努力鑽研作曲。

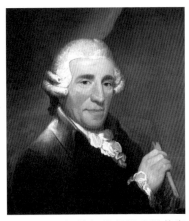

▲ 圖 5-5　好脾氣與親切幽默的海頓，總被稱為海頓爸爸。

　　27 歲時受聘擔任匈牙利艾斯台爾哈奇 (Esterházys) 親王的宮廷樂長，任職達 30 年之久，他一生寫作 104 首交響曲，兩部清唱劇 《創世紀》和《四季》，同時也寫了大量的弦樂

四重奏、58 首鋼琴奏鳴曲[3]、數首器樂協奏曲（其中含一首鋼琴協奏曲）以及一些歌劇、14 部彌撒曲和聲樂作品等。

海頓的音樂風格明快、高雅，他遵循的奏鳴曲式，也影響其多數的鋼琴曲、弦樂四重奏曲與交響曲。海頓的鋼琴作品以奏鳴曲最為突出，通常為三個樂章。早期的鋼琴奏鳴曲有些是為大鍵琴與古鋼琴而作，受到艾曼紐巴赫影響開始具有古典樂派初期奏鳴曲式的特點。大約從 1770 年起，逐漸進入晚期的成熟風格，其鋼琴奏鳴曲嘗試轉調與開創新的和聲效果，節奏亦更複雜具律動性，充分展現海頓構思開闊與曲式結構清晰的創作風格。尤其晚年時二度前往倫敦發展，受當時較先進的英國鋼琴影響[4]而創作出更具多樣化色彩之作品，足以彰顯與早期音樂風格之極大差異性。

海頓為人謙虛正直、和藹可親，與當代的音樂家都有良好的互動，不吝於稱讚後輩，甚至向他們學習。海頓非常善解人意、又樂觀，團員們都很喜歡他，他的音樂簡明輕快、詼諧幽默，像是故意開貴族玩笑的《驚愕》交響曲、為樂團團員爭取思鄉假期的《告別》交響曲或是他藏著音樂密碼的《時鐘》交響曲等，都是以音樂表達想法的代表作品。這些特質不只讓他成為成功的樂長，也幫助他的音樂受到喜愛，所以他才有「海頓爸爸」的稱號。

[3] 根據整理海頓作品的荷蘭音樂學家霍玻肯 (Anthony van Hoboken, 1887~1983) 所記，海頓的鋼琴奏鳴曲有編號的有 52 首，無編號的有 6 首，共計為 58 首。

[4] 在當時，英國式擊弦機功能佳、音域廣與德式擊弦機比較起來較受海頓青睞。海頓晚期最後 3 首著名奏鳴曲 Hob.XVI:50~52 是以英國鋼琴來譜寫。

海頓著名的鋼琴樂曲：

1. 第四十九號降 E 大調鋼琴奏鳴曲 Hob.XVI:49

2. 第五十二號降 E 大調鋼琴奏鳴曲 Hob.XVI:52

3. C 大調幻想曲 Hob.XVII:4

4. F 小調變奏曲 Hob.XVII:6

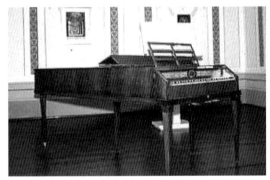

▲ 圖 5-6　海頓的鋼琴

二、音樂神童、音樂史上的真正天才 ～莫札特

　　音 樂 神 童 莫 札 特 (Wolfgang Amadeus Mozart, 1756~1791) 出生於奧地利的薩爾茲堡 (Salzburg)。莫札特的父親雷歐波德莫札特 (Leopold Mozart, 1719~1787) 來自德國的奧格斯堡，是德裔奧國音樂家，先是在薩爾斯堡大主教樂隊擔任小提琴手，然後逐漸晉陞為宮廷樂師，他一共有七個小孩，但其中五個都夭折了，只剩下莫札特和他的姊姊。莫札特天賦異秉，六歲時已可寫出美妙的鋼琴小步舞曲，充分展現了他對美麗旋律的愛好。他的父親驚覺他不僅有音樂才

華，甚至是世上罕有的天才，於是傾全力讓莫札特接受最完善的音樂教育，同時也打算將此神童帶至各地宣揚。

　　1762~1773 年全家人開始到歐洲各大城市巡迴演出，經過了慕尼黑、巴黎、倫敦及義大利等地，他的演出轟動了全歐洲，因此被譽為「音樂神童」。莫札特早年大量的演出經驗，不僅提高了他的演奏技藝，更擴大了寶貴的音樂視野。德奧傳統音樂、義大利歌劇、巴黎華麗時髦的風格等皆曾在他的音樂作品裡產生過深刻的影響。

▲圖 5-7　莫札特的出生地位於薩爾茲堡蓋特萊德巷 (Getreidegasse)9號，莫札特在此創作青少年時代的作品。現今為莫札特文物博物館。

▲圖 5-8　蓋特萊德巷現今已闢為行人徒步區，到處林立著名牌精品店及以莫札特命名的店家及商店，吸引著川流不息的觀光客。

▲圖 5-9　蓋特萊德巷內到處都可以看得到在琳瑯滿目的櫥窗內擺放著莫札特巧克力。但是莫札特巧克力跟莫札特一點關係也沒有啊！

▲ 圖 5-10　莫札特的手稿

1773 年莫札特任薩爾茲堡大主教宮廷樂師，但其後因無法忍受大主教肆意欺凌，不甘忍受屈辱的他憤而離開家鄉。1783 年定居維也納，雖然擺脫奴僕生活成為自由的藝術家，但經濟收入的不穩定卻使他一直處於窘迫艱苦的環境中，1791 年因病去世，得年 35 歲。

莫札特在短暫的人生中，共譜寫了千餘首的樂曲，作品的體裁豐富，包含交響曲、歌劇、協奏曲、教堂音樂、室內樂、器樂類樂曲及創作出無數的鋼琴樂曲，包含：27 首鋼琴協奏曲、18 首鋼琴奏鳴曲、15 首鋼琴變奏曲及大量的鋼琴小品。由於他是位公開演出的鋼琴家及鋼琴教師，許多優秀的作品即為自己的演出與學生們所寫，因此要彈好莫札特的鋼

▲ 圖 5-11　在維也納莫札特之家陳列莫札特曾穿過的衣服

琴音樂最需要的是精湛的彈奏技術、清晰敏捷的觸鍵與絕佳的音樂性。

莫札特喜歡以大調創作樂曲，在鋼琴獨奏的奏鳴曲裡，僅有兩首為小調 (K.310、K.457)，而在形式方面，第一樂章大都是快板（但 K.282、K.331 除外），第二樂章為行板、慢板、小步舞曲擇而其一，第三樂章大都是快板式的輪旋曲 (Rondo)。

莫札特作品的旋律富於歌唱性、結構精緻勻稱、音樂語言平易近人，多半為明朗、樂觀、高雅的音樂風格，充滿詩情卻又不矯揉做作。雖然現實生活對他很不公平，但他的音樂依舊清新美好及歡快純真，似乎能淨化人的心靈，這也是一般人總建議古典音樂的入門欣賞曲目非莫札特的作品莫屬的理由。

值得一提的是，現今莫札特的作品編號以 K. 縮寫標示的原因，是一位奧地利音樂目錄學家寇海爾 (Ludwig von Köchel, 1800~1877) 將莫札特數量龐大的作品重新整理編目，而取其姓氏的大寫 K. 做為作品編碼。

（一）莫札特的小星星變奏曲 K.265

變奏曲 (Variation) 是將一結構完整的音樂主題加以變化，使其節奏、旋律、和聲、調性等有所改變。我們所熟知的童謠〈小星星〉原來是源自法國歌曲〈媽媽請聽我說〉，莫札特以此旋律為主題，譜寫出十二段的鋼琴變奏曲，每段的音群與音型都做了一點改變，愉快自然地流瀉貫穿全曲，顯現著莫札特明朗歡快的曲風，是一部極受歡迎的作品。

延伸討論

　　當你聽莫札特的小星星變奏曲時，能説出這十二段變奏各給你什麼樣的感覺嗎？還有，從各段的變奏裡，你能聽出主題旋律是如何隱藏在其中呢？

（二）莫札特鋼琴奏鳴曲

　　莫札特的鋼琴奏鳴曲多數由「快－慢－快」三個樂章所構成。第一樂章常用快板的速度，結構為奏鳴曲式。第二樂章多為慢板，常用三段體寫成。第三樂章常用快板或小快板，以輪旋曲式居多。莫札特在各樂章之間善用調式出現對比與轉換的巧思，例如第二樂章常是第一樂章的關係調，而第三樂章則回到與第一樂章同一調性。

　　在主題旋律方面，莫札特選用源自於奧地利及其他歐洲國家的民族音樂，非常富於歌唱性及抒情動人的曲調，同時流露著如孩童般純真無瑕與淨化人心靈的特質。莫札特的鋼琴奏鳴曲裡，也要求了對精湛彈奏技巧的必要性，追求清晰敏捷的觸鍵與明亮音色，從他的音樂中，多表達積極向上與樂觀進取的情操精神。

莫札特著名的鋼琴奏鳴曲有：

1. 第 5 首 K.283，G 大調，三個樂章。
2. 第 8 首 K.311，D 大調，三個樂章。

3. 第 9 首 K.310，A 小調，三個樂章。

4. 第 11 首 K.331，A 大調，三個樂章。第三樂章又稱〈土耳其進行曲〉，A 小調輪旋曲式。

5. 第 16 首 K.545，C 大調，三個樂章。

讓我們來聽聽

莫札特：第十一號鋼琴奏鳴曲 K.331 第三樂章《土耳其進行曲》

　　這首洋溢著土耳其風清亮明快的奏鳴曲終樂章，因旋律優美流暢，深受喜愛，常被單獨演奏。據說當時維也納聽眾正風靡象徵東方趣味土耳其風的一種進行曲音樂，莫札特在本曲創作的前一年，已先在他的歌劇《後宮的誘拐》應用此曲風，結果大受歡迎。為迎合維也納大眾趣味，後來才又將此風寫入此鋼琴奏鳴曲中。本曲樂譜上原註解：Alla Turca Allegretto（具土耳其風的稍快板），此曲最特別之處，莫過於在樂曲開始的主題旋律不同於前面第一及第二樂章的 A 大調，而是以 A 小調來呈現略帶異國風情的韻味。

▲聆聽 5-2

（三）莫札特鋼琴協奏曲

莫札特寫過不少樂器的協奏曲，其中以 27 首鋼琴協奏曲（包括一首雙鋼琴協奏曲）的數量最為龐大，基本上自第 19 首後都是現今音樂會常見的曲目。正因為莫札特本人就是一位出色的的鋼琴家，理所當然會為自己寫一點樂曲，而他也親自演奏過全部 27 首鋼琴協奏曲。

莫札特的鋼琴協奏曲將他擅長的鋼琴與管弦樂配器兩者做了結合，締造了許多精彩的傑作，更把鋼琴協奏曲這樣的曲式發揮得更為成熟。他繼承了古典樂派時期優雅的音樂風範，在簡單的樂曲架構下，善用各種歌劇式的對比再加上優美的旋律，讓他筆下的鋼琴協奏曲異常動人，特別是慢板樂章。

莫札特創作鋼琴協奏曲的手法，影響到很多後來的作曲家。在生命最後幾年裡，莫札特奠定了完全屬於自己獨特風格的協奏曲型式，並且成為後輩效法的榜樣。

莫札特著名的鋼琴協奏曲有：

1. 第 20 首 K.466，D 小調，三個樂章。

2. 第 21 首 K.467，C 大調，三個樂章。

3. 第 23 首 K.488，A 大調，三個樂章。

讓我們來聽聽

莫札特：第二十一號鋼琴協奏曲 K.467

　　完成於 1785 年在維也納譜寫完成的第二十一號協奏曲，共有三個樂章，分別是快板的奏鳴曲式、行板的歌謠曲式以及快板，是標準的「快－慢－快」古典協奏曲形式，獨奏與管弦樂搭配完美，雖然當時莫札特面臨龐大的工作量，但也是他知名度最高的時候，首演後獲得極高的讚譽，至今依舊膾炙人口。

　　本曲第二樂章 F 大調行板 (Andante in F major) 尤其著名，經常被單獨演奏。鋼琴部分溫柔的三連音如夢似幻，弱音小提琴、溫婉的木管以及低吟的大提琴，將溫柔的氛圍一隻延續到樂章結束。

▲聆聽 5-3

 影音媒體推薦

阿瑪迪斯 (Amadeus)

發行： 華納兄弟影業

類別： DVD

簡介： 阿瑪迪斯是美國導演米洛斯福曼 (Milos Forman) 所執導
的電影，描述音樂神童莫札特傳奇性的一生。本片於
1984 年獲得奧斯卡獎八項大獎，包括最佳影片獎、最佳
導演獎、最佳男主角獎及最佳配樂獎。劇中配樂選擇莫
札特許多著名的歌劇音樂、室內樂及器樂曲穿插其中，
是一部能讓愛樂者一飽耳福同時又能欣賞視覺上華麗考
究場景之電影。

三、樂聖～貝多芬

貝多芬 (Ludwig van Beethoven, 1770~1827) 生於 1770 年德國萊茵河畔的波昂 (Bonn)。貝多芬的父親是一位宮廷樂師，很早就洞悉年幼的貝多芬有音樂天分，為了效法當時風靡全歐洲的莫札特自幼便巡迴各地演奏所贏得令人稱羨的金錢與聲譽，在貝多芬四歲起便指導他學習樂器並接受嚴格的音樂訓練，急於將他培養成像莫札特一樣的天才。貝多芬雖未能如其父所願成為神童，但他日以繼夜地不斷努力練習，8 歲時已能在音樂會上正式公開表演[5]。

▲ 圖 5-12　位於波昂的貝多芬之家 (Beethoven-Haus) 主要展示貝多芬手稿、書信、樂器、出生閣樓房、家具等的紀念館，這裡僅是他青少年的故居，1792 年後的貝多芬則定居在維也納。

在 1779 年，貝多芬跟隨音樂家內菲 (Christian Gottlob Neefe, 1748~1798) 學習作曲、鋼琴和風琴，其推崇巴赫的平均律鋼琴曲集，透過他有系統地教導後，才真正開啟了貝多芬投身創作的一個決定性轉捩點。1787 年 17 歲的貝多芬在母親去世後，開始承擔起養家重任，要照顧時常酩酊大醉的父親與兩個未成年的弟弟，直到 1792 年父親去世之後又

[5] 根據史料紀載，貝多芬的父親當時謊報貝多芬只有 6 歲。

適逢得到貴族在金錢上的資助，22 歲的貝多芬才離開波昂
至維也納。當時他曾跟隨海頓學習，儘管海頓欣賞貝多芬的
才華，但卻對他大膽創新的音樂想法不置可否，師生之間理
念不合，貝多芬在次年便轉隨阿布瑞茨貝格 (Johann Georg
Albrechtsberger, 1736~1809) 與 薩 利 艾 里 (Antonio Salieri,
1750~1825)[6] 門下繼續學習音樂理論與作曲。

▲ 圖 5-13　貝多芬曾使用的鋼琴

　　貝多芬在 1795 年以一首第二號降 B 大調鋼琴協奏曲在
維也納首演，才氣縱橫的他，以無比熱情與豐富想像力，迅
速地在維也納走紅成名。1802 年貝多芬經歷了人生中最深的
沮喪，他意識到自己聽力開始嚴重衰退，雖然四處求醫，但
病情始終無好轉跡象。同年秋天，在維也納北部海利根斯塔

[6] 薩利艾里為義大利作曲家，1788~1824 年擔任維也納宮廷指揮。在敘述莫札特一生
的著名傳記電影《阿瑪迪斯》中，被劇中誇張渲染成陷害莫札特至死的反派角色，
但已被音樂史學家駁斥純屬虛構並與史實不合。

德城 (Heiligenstadt) 養病時，痛苦絕望中曾寫下著名的〈海利根斯塔德遺書〉[7]。信中闡述對生命的看法與對音樂創作的堅持及熱情，但最後他決定無畏艱難、勇於面對殘酷的厄運。

貝多芬曾多次向朋友提到：「我要扼住命運的咽喉！」這種不向命運屈服的性格，也在其往後生涯所寫的音樂風格，有極重大之關係，創作中期以後的作曲風格轉變，每首樂曲皆強烈抒發個人感情與呈現自我主觀色彩。1812 年後幾年，被認為是貝多芬沉默的歲月，一來因為耳疾使他與世界隔絕，性格變得更暴躁、孤僻，二來因收養姪子卡爾，其教養問題更令貝多芬心力交瘁，生活陷入無止盡的混亂中。

貝多芬在 1819 年後，聽力已經完全喪失，性格變得古怪、抑鬱寡歡。在生命的晚期，但他還依然創作一些偉大的作品，例如：第九交響曲《合唱》、莊嚴彌撒曲與最後幾首弦樂四重奏。1827 年 3 月 26 日，貝多芬在暴風雨中的維也納溘然辭世，享年 57 歲，葬禮備極哀榮，維也納各學校為此停課一天，超過上萬名市民前去致哀。

▲ 圖 5-14　貝多芬最著名的肖像圖

[7]　〈海利根斯塔德遺書〉(Heiligenstadt Testament) 寫於 1802 年 10 月 6 日。

　　貝多芬的作品多與現實社會生活緊密相連，表達反映當時資產階級與知識份子對自由、平等、博愛等理想的追求嚮往，他的作品絕大多數充滿著震撼人心的激情，發自於他內心真摯的情感，使他的音樂具有深刻、崇高、堅毅與抒情優美並存的鮮明特色。

　　貝多芬的鋼琴作品一直是他創作的中心，身為鋼琴家的他，除了喜歡自己首演新的鋼琴作品外，更熱衷對現場的演出作即興的發揮。在被譽為鋼琴音樂「新約聖經」的 32 首鋼琴奏鳴曲裡，貝多芬展示了人生各個不同階段的音樂生活情況，並對奏鳴曲的革新與發展做出了巨大的貢獻。在這些奏鳴曲裡，貝多芬大膽嘗試使用飽滿深厚的低音、寬闊的音域、強大宏亮的和聲和輝煌燦爛的彈奏技巧，使得如此獨特的鋼琴語法，在音樂史上的地位就和他那九大交響曲一樣雋永與偉大。

　音樂史學者常依照貝多芬作品風格和編號，將他的創作生涯劃分為三個時期[8]：早期 (1770~1802)、中期 (1803~1815) 與和晚期 (1816~1827)。這裡僅就各時期貝多芬的鋼琴代表作品做介紹，關於他的交響曲、器樂曲或聲樂作品就不在此贅述。

▲圖 5-15　維也納中央墓園 (Wiener Zentralfriedhof) 的貝多芬之墓

[8] A History of Western Music(Donald Jay Grout and Claude V. Palisca). New York: W. W. Norton 2001, Sixth Edition. P.515-516

※早期 (1770~1802)

受海頓、莫札特影響至深，屬傳統的古典樂派風格。著名的鋼琴奏鳴曲《悲愴》、《月光》等，皆為貝多芬早期開始掌握自己音樂風格之傑作。

※中期 (1803~1815)

創作中期是貝多芬最富英雄氣概、熱情奔放的年代，也是貝多芬音樂風格完全成熟之時。許多至今在全球仍常被演奏的作品，包括：鋼琴奏鳴曲《暴風雨》、《華德斯坦》、《熱情》與《告別》，鋼琴協奏曲第四號與第五號《皇帝》，鋼琴三重奏曲第五號《幽靈》與第七號《大公》等皆為不朽的傑作。值得注意的是，此時期已有數首的鋼琴奏鳴曲採兩個樂章的結構，顯示出貝多芬已逐漸不再依循古典時期所規定的寫作法則並開始表現個人強烈的主觀情感。

※晚期 (1816~1827)

最後 5 首鋼琴奏鳴曲 (Op.101、106、109、110、111) 充滿自省與冥想的音樂語法，完整地呈現出貝多芬晚年飽受生活磨難下更加精緻與凝練的音樂風格。它們雖然在形式內容上偏離當時大眾所能接受的尺度，但樂曲長度擴大與艱澀難懂的沉思特質，更讓貝多芬進一步解放脫離古典樂派的含蓄與約束，跨越藩籬邁向 19 世紀浪漫樂派之嶄新境界。貝多芬的音樂具有強烈的爆發力及革命精神，後續音樂家都曾在其作品中汲取創作靈感，無一不受其影響。

著名德國指揮家福特萬格勒 (Wilhelm Furtwangler, 1886~1954) 曾說道：「在音樂中，巴赫是自在者，莫札特是偶為者，而貝多芬則是成就者。」

♫ 音樂小辭典 --

貝多芬著名的鋼琴曲《給愛麗絲》(Für Elise)，在臺灣已成為每日穿梭於街頭巷尾的環保清運車所撥放的音樂。貝多芬於 1810 年創作此曲，在他生前未曾公開發表，直至貝多芬死後 40 年才被發現。

樂曲為小快板 (poco moto)，3/8 拍子，A 小調。由小輪旋曲形式 ABACA 所組成，A 段主題為輕快的 A 小調，反覆過後，進入如歌似的 B 段 F 大調段落，旋律流暢，情緒歡快、色彩明朗。當樂曲再度回到 A 段主題之後，開始 C 段，主題帶有一絲哀怨，與 B 段形成對比。曲終由 A 段主題第三次重複出現之後結束全曲。

關於曲名中的愛麗絲是誰，迄今仍無定論。一般認為，真正的曲名其實是「致德雷莎 (Therese)」，由於筆跡潦草而被誤解讀為「愛麗絲 (Elise)」。德雷莎 (Therese Malfatti, 1792~1851) 是貝多芬曾愛戀的一位女性並曾向她求婚過，可惜並未成功。本曲的原稿即是在德雷莎的書中被發現。

《給愛麗絲》屬於鋼琴小品，「小品」一詞源自法文「Bagatelle」，可以譯作「小品、短曲」，意指微小而不重

要的「瑣事」，代表著小品簡單、單純的特質。在音樂上，是指一小段的音樂，通常由鋼琴所演奏，有著輕快、圓潤的特色。

（一）貝多芬鋼琴奏鳴曲

鋼琴奏鳴曲在古典樂派經海頓與莫札特的淬鍊後，具有更深刻的藝術性，而貝多芬應該是讓奏鳴曲成為鋼琴獨奏最重要的形式代表。貝多芬特別對於奏鳴曲式裡的發展部進行大膽的改革，藉由和聲變化、調式轉變、彈奏方法改變等來延伸樂思，深具戲劇性的效果。貝多芬一再修改手稿，為使作品臻至完美，他寫的鋼琴奏鳴曲具有交響曲般的恢弘氣勢，強大宏亮的和弦、飽滿深厚的低音及輝煌燦爛的技巧，讓奏鳴曲到達史無前有的境界。

晚年之後的貝多芬，讓奏鳴曲擴大了較長的篇幅，調式的頻繁轉換、節奏多樣化與流露著幻想即興的樂念，或許能讓人體會著他孤寂落寞的心境。

貝多芬著名的鋼琴奏鳴曲有：

1. 第 8 首 Op.13，C 小調，三個樂章，又稱《悲愴》(Pathetique)。

2. 第 14 首 Op.27 No.2，升 C 小調，三個樂章，又稱《月光》。

3. 第 17 首 Op.31 No.2，D 小調，三個樂章，又稱《暴風雨》。

4. 第 21 首 Op.53，C 大調，三個樂章，又稱《華德斯坦》(Waldstein) 或《黎明》。

5. 第23首 Op.57，F 小調，三個樂章，又稱《熱情》(Appassionata)。

6. 第26首 Op.81a，降 E 大調，三個樂章，又稱《告別》(Les Adieux)。

7. 第30首 Op.109，E 大調，三個樂章。

8. 第31首 Op.110，降 A 大調，三個樂章。

9. 第32首 Op.111，C 小調，二個樂章。

讓我們來聽聽

貝多芬：第二十三號鋼琴奏鳴曲 Op.57《熱情》

　　猶如黑夜裡的狂風暴雨般的肆虐，如火焰般的激情在旋律中呼嘯而過，貝多芬的這首 F 小調奏鳴曲，被當時的出版商取名為《熱情》。貝多芬將出色的此曲題獻給法蘭茲布倫斯威克伯爵，而法蘭茲的妹妹泰麗莎，則是傳說中和貝多芬相愛但終究沒能步入婚姻的戀人。小調開始進入甚快板的第一樂章無比精彩，陰暗不祥的氣氛隨著憂鬱哀愁的曲調急轉直下。第二樂章轉為降 D 大調流暢的行板，以變奏曲式結構譜寫。相較於第一樂章的澎湃，則顯得平靜的多，此乃貝多芬慢板的傑作之一。第三樂章為從容的快板，回到 F 小調，緊接在第二樂章之後，全曲均在極具壓迫性的快速中進行，在有如狂風入境的急速中接到急板的尾奏，充斥著熱烈但灰暗的力量直到曲終。

▲聆聽 5-4

（二）貝多芬鋼琴協奏曲

貝多芬創作了 5 首鋼琴協奏曲，第 1、2 首明顯地繼承了海頓與莫札特的傳統，展現出一種和諧與均衡的理性美。第 3 首鋼琴協奏曲則出現了貝多芬個性中所追求的戲劇性，鋼琴被賦予了明顯的熱情與活力。第 4 首鋼琴協奏曲除了增加陰柔與陽剛之間的對比，管弦樂也更加趨向交響化。第 5 首鋼琴協奏曲，裝飾奏樂段與樂團的相互陪襯，使得整部作品充滿了豪邁與激情，閃爍著輝煌的壯麗之美。這 5 首鋼琴協奏曲，尤其是後 3 首，貝多芬開闢了新的道路，影響而後的浪漫樂派協奏曲創作手法和風格。

讓我們來聽聽

貝多芬：第五號鋼琴協奏曲 Op.73《皇帝》

降 E 大調第五號鋼琴協奏曲《皇帝》是貝多芬所有鋼琴協奏曲裡最受歡迎的一首作品。1809 年，貝多芬在充滿砲聲戰亂的維也納寫下此曲，表達出慷慨激昂的情感，多少有將不滿的情緒揮灑在音符裡。雖然貝多芬此時已幾近全聾，但此曲更接近英雄式的創作風格，如帝王般的氣勢仍被世人讚稱為創作中期最巔峰的作品之一。

共分三個樂章：
1. 第一樂章：快板 (Allegro)
2. 第二樂章：稍快的慢板 (Adagio un poco mosso)
3. 第三樂章：輪旋曲 快板 (Rondo. Allegro)

▲聆聽 5-5

 影音媒體推薦

快樂頌 (Copying Beethoven)

發行： 米高梅公司

類別： DVD

簡介： 關於樂聖貝多芬的虛構傳記電影，描述他晚年創作第九
　　　 號交響曲時的遭遇。雖然電影劇情編排有許多和史實不
　　　 合之處，但透過片中對貝多芬性格與對音樂堅持的敘述，
　　　 不難理解晚年全聾的貝多芬真正的內心世界。

延伸討論

　　貝多芬各時期的鋼琴音樂是否和鋼琴製造技術演進過程
有相互的關聯性？

‖: *Memo* ♪

Chapter 06

繽紛的浪漫樂派
鋼琴音樂

6-1 浪漫主義 (Romanticism) 文藝思潮的興起

自 18 世紀中葉後，歐洲社會由於法國大革命 [1] 所引發的自由思想開始萌芽，首先在文學上興起浪漫主義，音樂創作也開始受到這種思潮的激盪。延續至 19 世紀時，全歐洲都籠罩在一股巨大的浪漫主義思想潮流之中。

浪漫主義其實就是一種與古典主義相對立的思想。古典樂派時期的音樂著重的是形式與規則，它要表現出形式上客觀的美感，而與古典主義相反的浪漫樂派，便是要打破舊有的形式與規則。

輝煌燦爛的浪漫樂派時期約在 1820~1900 年，這時期的作曲家認為，音樂的主要功能是要反映出他們自我的情感，形式只是一種表達的媒介，所以當舊形式不足以滿足需求時，他們就任意地去加以變更。因此浪漫時期雖然延用了許多古典時期便已使用的音樂形式，但樂曲在內容上卻更自由、更不受約束。由這樣一個觀念所引起的現象之一，就是長達 1 個小時以上的龐大交響曲和短不到 1 分鐘的小曲子，在這個時期都同時並存，整個音樂世界因此也變得更多采多姿。

[1] 法國大革命（1789~1799 年）是一段激進主義在法國乃至歐洲政治及社會層面橫行的時期。統治法國多個世紀的絕對君主制封建制度在 3 年內土崩瓦解。法國在這段時期經歷著一個詩史式的轉變：過往的封建、貴族和宗教特權不斷受到自由主義政治組織及上街抗議的民眾的衝擊，傳統觀念逐漸被全新的天賦人權、三權分立等的民主思想所取代。

　　古典主義和浪漫主義呈現很大的反差對比。古典時期的音樂，避免將情感作過分宣洩，試圖根據唯美、理性的觀點建立完美、秩序井然的嚴謹結構；而浪漫時期則是著重個人情緒和靈感的抒發，反傳統、反秩序，要求發揮自我主張，兩者之間可謂大異其趣。

　　拜工業革命與社會變遷之賜，19 世紀的音樂印刷產業進步（作曲家藉以出售印刷的音樂作品做為其收入來源之一）、樂器製作技術精進與改良、中產階級家庭取代貴族開始成為私人音樂創作的重要新生力量、公眾音樂會活動蓬勃發展、音樂家社會地位的提高以及音樂教育逐漸受重視等因素的影響，此時期的作曲家或音樂欣賞者，開始以完全嶄新的觀點看待與聆賞音樂，特別是對器樂 (Instrumental Music) 的重視。

　　器樂的作品因完全擺脫了語言的束縛，被認為能夠表達單純的語言所不及的思想感情，然而在器樂時代來臨與鋼琴在中產階級家庭的普及化之雙重影響下，19 世紀儼然為鋼琴的黃金年代。

　　浪漫樂派成為鋼琴樂曲創作與被大量演奏之鼎盛時期，在這段時間造就了許多最具代表性與享譽盛名的作曲家與音樂家，其中較廣為人知的無非就是「鋼琴詩人～蕭邦」、「音樂詩人～舒曼」、「鋼琴之王～李斯特」。

6-2 鋼琴詩人～蕭邦

　　蕭邦 (Frederic Chopin, 1810~1849) 的音樂帶有淡淡感傷，充分表現出他內心最深刻的情感；在古典音樂發展史上，蕭邦是少數僅用鋼琴成名的作曲家。在他的樂曲中，亦時常流露出對祖國波蘭的懷念與敬愛。蕭邦善用其超絕的天分與敏銳性，將法蘭西的優雅和斯拉夫的熱情完美地融於波蘭精神之中，開創出前所未見的鋼琴技法與音響效果。

　　蕭邦生於 1810 年波蘭小鎮采拉左瓦佛拉村 (Zelazowa Wola)。蕭邦的父親原為法國人，年輕時就到波蘭謀生，以教授法文為業，母親為波蘭人，兩人結婚後，便舉家遷往華沙定居。蕭邦在幼年時期就有過人的音樂天賦，在學習正規的音樂課程以前，就已經能和姊姊一起表演二重奏；7 歲時發表自己寫作的第一首波蘭舞曲，8 歲時即能公開演奏協奏曲。

　　1822 年 12 歲的蕭邦拜華沙音樂院院長艾爾斯奈 (Joseph Elsner, 1769~1854) 為師學習作曲，獲得許多啟發。1826 年考入華沙音樂院後，從此之後譜寫許多樂曲，在華沙音樂界開始聲名遠播。1828 年因結識先後前來華沙舉辦音樂會的洪麥爾 (Johann Nepomuk Hummel, 1778~1837) 與知名小提琴家帕格尼尼 (Nicolo Paganini, 1782~1840)，受其精彩演奏技巧影響，立刻讓蕭邦興起欲前往維也納的想法。

　　1829 年自音樂院畢業後，蕭邦第一次離開波蘭前往維也納旅遊，首演了兩部作品：F 大調演奏會用大輪旋曲《克拉科維克舞曲》(Grand Rondeau de Concert "Krakowiak")

Op.14 及改編自莫札特歌劇《唐·喬望尼》降 B 大調變奏曲 Op.2。當舒曼 (Robert Schumann, 1810~1856) 聽完後者之後，便發表了一篇：「請各位脫帽致敬吧！因為天才已出現。」的評論，對蕭邦的才華大表推崇與欣賞。

　　1830 年因波蘭政局動盪不安，蕭邦第二次到了維也納發展，在異鄉孤獨飄盪的他，於 1831 年輾轉到了當時全世界文化藝術之都巴黎，透過結識無數藝文界菁英人士而展開全新的演奏與作曲生涯。1836 年經由李斯特 (Franz Liszt, 1811~1886) 的介紹，認識了法國女作家喬治桑 (George Sand, 1804~1876) 進而相戀，是他人生另一個重要的轉折點。與喬治桑共同生活的十年歲月裡，為蕭邦創作的成熟時期，許多著名的鋼琴作品皆在此期完成的。

▲圖 6-1 19 世紀著名畫家德拉克洛瓦 (Eugene Delacroix, 1798~1863) 幫蕭邦與喬治桑所繪之肖像畫，原本是畫在同一塊畫布上，但後來因不明原因被切割成兩半，現分別於巴黎和哥本哈根展出。

　　1846 年與喬治桑感情破裂分道揚鑣後，蕭邦的健康每下越況，鮮少寫出新的作品。1848 年因時局動盪，蕭邦只好抱病在巴黎、倫敦等地公開演出以維生計，但終究不敵病魔侵襲，於 1849 年 10 月 17 日病逝於巴黎。

▲圖 6-2　罹患肺結核的蕭邦，曾和喬治桑前往氣候宜人的西班牙馬約卡島 (Mallorca) 休養。入住當地修道院時，在被隔離養病的此房間，完成了他著名的前奏曲集 Op.28。

▲圖 6-3　蕭邦和喬治桑在馬約卡島上曾住過的修道院外面，有蕭邦的頭像佇立。

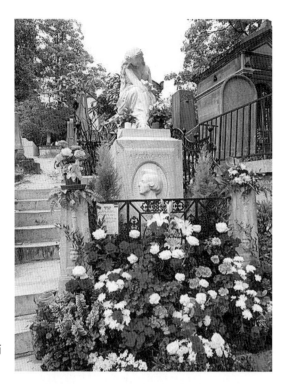

▲圖 6-4　巴黎蕭邦之墓前總有鮮花相伴

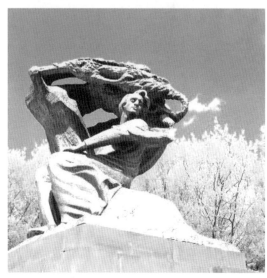

▲圖 6-5　波蘭華沙蕭邦紀念公園裡蕭邦的雕像

專注於鋼琴音樂創作的蕭邦，開展出一片嶄新無垠的天地，即使不曾寫過交響曲或歌劇，他的各種形式鋼琴曲，彷彿存在著無窮的感染力，充滿詩意細膩優美的旋律、色彩豐富多變的和聲及彈奏時需巧妙運用與純熟掌握的「彈性速度」(Rubato)，皆為古典鋼琴音樂世界裡無人可仿效之獨特神韻。

蕭邦的鋼琴作品極富獨創性，後代有許多作曲家深受其影響，例如：佛瑞 (Gabriel Faure, 1845~1924) 在曲式上精研蕭邦的創意寫出船歌、夜曲、即興曲等樂曲以及德布西 (Claude Debussy, 1862~1918) 親自校編過蕭邦作品。

一、蕭邦鋼琴音樂的特色

（一）開創寬廣優美具獨特性的旋律線條

蕭邦的鋼琴音樂深具個人獨創風格，而且每首樂曲幾乎都有容易使欣賞者記住或引起共鳴的優美旋律，蕭邦善用鋼琴來吟唱他內心複雜且豐富的情感，同時他也是史上第一位將鋼琴作極致發揮的作曲家。

（二）重視裝飾音與裝飾音音群必須融入整體的音樂感

裝飾音（群）在蕭邦的音樂中，是要融入整體的旋律之中，這有別於在以往只為純裝飾的功用性。

🎵　**譜例 1**

蕭邦〈夜曲〉Op.9-3 中裝飾音與經過句音群，必須精緻細膩地彈奏。

（三）強調踏板的應用

　　19 世紀在鋼琴的性能進步和浪漫主義思潮影響下，踏板在樂曲中的使用都較古典時期來得多，尤其在蕭邦的音樂裡，右腳延音踏板的運用技巧甚至會成為詮釋樂曲成敗的關鍵。

♪♫ **譜例 2**

蕭邦〈詼諧曲〉Op.31 裡熱情的樂段，需要善用踏板來表現延長曲調線條與豐富的音響效果。

（四）獨特的彈性速度 (Rubato) 應用手法

　　使每個樂句增添無窮魅力與韻味的彈性速度，很難用文字去解釋，但它是詮釋好蕭邦樂曲的一種重要鋼琴技巧。基本的定義，是在節拍保持不變的情況下，左手照拍子彈著伴奏部分，右手在彈奏主題旋律時會巧妙有彈性地更動細部律動。這種細部修飾旋律的功力，正是每位演奏家在詮釋蕭邦音樂時要費心掌握之處。

♪♫ ▎**譜例3**

蕭邦〈夜曲〉Op.9-1 運用大量彈性速度最典型之樂曲

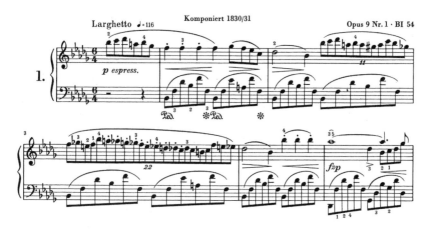

（五）展現波蘭民族情懷

在異鄉巴黎度過半輩子的蕭邦，腦海中不曾忘記他的祖國。蕭邦以波蘭地方舞曲為素材，寫下為數眾多具強烈民族性格的波蘭舞曲與馬厝卡舞曲，並且涵蓋了他所有的創作時期，正足以顯示它們在蕭邦心目中的重要性。

二、蕭邦著名的鋼琴曲目

蕭邦鋼琴作品的數量眾多，有些作品是在他逝世後才出版，也有部分作品並沒有被編上作品號碼，以下僅就在音樂會或唱片錄音上常見的曲目以表格整理呈現。

鋼琴協奏曲	作品編號	作曲年份	調性	樂章內容
第一號	Op.11	1830 年 （1833 年出版）	E 小調	Ⅰ.Allegro maestoso 莊嚴宏偉高貴的快板 Ⅱ.Romanze:Larghetto 稍緩的浪漫曲 Ⅲ.Rondo:vivace 活潑的輪旋曲
第二號	Op.21	1829~1830 年 （1836 年出版）	F 小調	Ⅰ.Maestoso 莊嚴宏偉的 Ⅱ.Larghetto 稍緩板 Ⅲ.Allegro vivace 活潑的快板

鋼琴和管弦樂合奏之著名樂曲	作品編號	作曲年份	調性	樂曲特色
克拉科維克舞曲	Op.14	1829 年	F 大調	源自波蘭一種民間鄉土舞蹈的靈感。
行板與華麗的大波蘭舞曲	Op.22	1830~1834 年	G 大調 一降 E 大調	亦有鋼琴獨奏版本。為常被演奏的大型鋼琴獨奏曲。

鋼琴獨奏曲名稱	數量	著名代表作品
Ballade 敘事曲	4	Op.23、Op.38、Op.47、Op.52
Barcarolle 船歌	1	Op.60
Berceuse 搖籃曲	1	Op.57
Etude 練習曲 Op.10	12	Op.10-3《離別》、Op.10-4、Op.10-5《黑鍵練習曲》、Op.10-12《革命練習曲》
Etude 練習曲 Op.25	12	Op.25-1、Op.25-11、Op.25-12
Fantasia 幻想曲	1	Op.49
Impromptu 即興曲	4	Op.29、Op.36、Op.51、Op.66《幻想即興曲》
Mazurka 馬厝卡舞曲	60	Op.7-1、Op.33-2、Op.67-3
Nocturne 夜曲	21	Op.9-1、Op.9-2、Op.27-2、Op.48-1、第 20 號升 C 小調與第 21 號 C 小調 (此兩首無作品編號)
Polonaise 波蘭舞曲	16	Op.40-1《軍隊波蘭舞曲》、Op.53《英雄波蘭舞曲》、Op.61《幻想波蘭舞曲》
Prelude 前奏曲 Op.28	24	Op.28-15《雨滴》
Scherzo 詼諧曲	4	Op.20、Op.31、Op.39、Op.54
Sonata 奏鳴曲	3	Op.4、Op.35、Op.58
Valse 圓舞曲	19	Op.18《華麗的大圓舞曲》、Op.42、Op.64-1《小狗圓舞曲》、Op.64-2、Op.69-1《告別圓舞曲》

讓我們來聽聽

蕭邦：練習曲 Op.10 No.3《離別》

　　隨著鍵盤音樂蓬勃發展，不少作曲家寫出以練習各樣彈奏技巧為圖的練習曲。蕭邦認為在他鋼琴作品中一些新創的技法，可能無法只靠老舊的練習曲就可應付，於是在他 20 歲時就勤筆寫作注重技巧與音樂性的練習曲。

　　蕭邦最著名的兩套練習曲 Op.10 與 Op.25，各有 12 首，至今仍被認為富有音樂深度和藝術價值，也常在鋼琴獨奏會上成為正式的曲目。練習曲 Op.10 為蕭邦早期的作品，約在 1829~1832 年間創作，而且大部分完成於波蘭時期。

　　大家所熟悉的這首《離別》，堪稱為偶像劇及廣告配樂的寵兒，與夜曲 Op.9-2 是蕭邦最被世人喜愛的兩首名曲。

　　本曲採 A-B-A 三段體曲式，A 段的旋律非常優美動聽，緩緩地唱出淡淡憂傷的離愁，傳說蕭邦即將要離開祖國時，在他暗戀已久的對象面前，深情款款地彈奏此曲向她告別。蕭邦自己曾說：「像這般優美的旋律，以前我不曾譜寫過。」中間 B 段為技巧性樂段，激烈熱情的六度雙音技巧展現出此首練習曲最艱深困難之技術性。曲末返回 A 段的曲調，在靜謐中結束全曲。

▲聆聽 6-1

 影音媒體推薦 ♪♪

夢幻飛琴　The Flying Machine

發行：勁藝

類別：DVD

簡介：《夢幻飛琴》以蕭邦練
　　　習曲為音樂背景及情感
　　　基調，由國際知名鋼琴
　　　家郎朗精彩彈奏多首蕭
　　　邦練習曲，講述了存在
　　　於虛擬和現實中的兩個
　　　家庭間的親情與夢想。
　　　本片集結了全球最優秀
　　　的定格動畫大師，在藝
　　　術創作及 3D 拍攝技術
　　　上都取得了重大突破，
　　　是迄今為止全球第一部

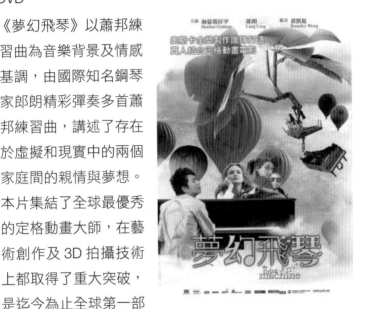

真人與定格動畫相結合的 3D 影片。片中郎朗出演一位
鋼琴家，帶領一位英國母親和她的孩子們穿梭於現實與
動畫的世界中，在蕭邦生前走過的地方尋找家的意義。

🎼 6-3 音樂詩人～舒曼

　　舒曼 (Robert Schumann, 1810~1856) 的音樂堪稱 19 世紀浪漫樂派在德國最具體之象徵。舒曼雖寫作大量的鋼琴獨奏曲及鋼琴室內樂，但也廣泛創作其他領域之樂曲，例如：交響曲、藝術歌曲、大提琴協奏曲與弦樂室內樂等。他的音樂，具有熱情浪漫且不落俗套的氣質及細膩深邃的音樂語言；他同時也是位追求文學和音樂相互感染融合的作曲家，常在樂譜上附帶標題或短詩，在他的樂曲中能明顯地感受到深刻的詩意，這位徹底實踐浪漫主義的音樂家，可謂 19 世紀的「音樂詩人」。

　　1810 年舒曼出生於德國東部萊比錫附近的小鎮茨維考 (Zwickau)，父親是一位精明能幹的書商，在家庭環境的薰陶下，舒曼從小深受影響，熱衷於寫作詩歌和小說，對文學的熱愛以及修養，日後也反映在他的音樂創作中。

　　1826 年因父親去世，家境並不富裕，母親希望他能學習法律以便將來能找到一份有保障的工作。18 歲的舒曼以優異的成績通過考試並依母親的期望進入萊比錫大學攻讀法律，但並未認真上課，反而消磨無數的時光與朋友們討論藝術與人生，並且積極寫詩作曲。此外舒曼因對音樂的熱愛而拜名師維克 (Friedrich Wieck) 門下學習鋼琴，初識其年僅九歲的千金克拉拉 [2](Clara Wieck, 1819~1896)。

　　1829 年轉往海德堡學習法律，但可惜舒曼志不在此，隔年便回到萊比錫，決心放棄法律立志當名鋼琴家。1832 年 22

[2]　克拉拉於 1840 年與舒曼結婚後冠上夫姓改名為 Clara Schumann。

歲的舒曼因急於求成使用不當方法練琴而導致永久性手傷，從此轉往作曲及發表音樂評論方面發展。在舒曼 30 歲以前的所有作品裡，每一首皆為鋼琴獨奏曲，不難看出他對鋼琴有著非常特殊的情感。

1834 年舒曼在萊比錫創辦「新音樂雜誌」，以「大衛同盟」(Davidsbündler)[3] 為名撰文發表樂評，目的在反對當時平庸陳腐的音樂風氣，在往後 20 年的歲月中，他以犀利的文風與敏銳的觀察力，用文字批評那些保守腐杇的舊勢力，這些優秀的短評與文章，至今仍為德國人所珍視的文化遺產。

1836 年舒曼發現自己已深愛克拉拉，由於維克老師認為兩人不般配而堅決反對他們結婚[4]。舒曼在苦等克拉拉的幾年間，內心飽受煎熬，為表達思念之情，創作靈感似乎也被大量地激發，在這時期，他為鋼琴譜寫了許多精采絕倫之作品。

1840 年舒曼和克拉拉經過法院訴訟終於結為連理，邁向人生另一階段的舒曼，創作題裁開始邁向多元化。例如：在 1840 新婚之年裡，大量寫作藝術歌曲，此年亦稱其「歌曲之年」，著名的連篇歌曲集有《桃金孃》、《女人的愛情與生活》、《詩人之戀》等。1841 年又稱為「交響樂之年」，也許是受克拉拉的影響，舒曼開始嘗試以更宏大的形式作曲，第一號交響曲《春》完成於此年。1842 年他全心投入室內樂的創作，其中最著名的作品為降 E 大調鋼琴五重奏 Op.44。

[3] 舒曼腦海中「大衛同盟」成員包含：舒伯特、孟德爾頌、蕭邦等人。

[4] 當時年僅 17 歲的克拉拉才華洋溢，已是譽滿全歐洲的天才女鋼琴家。

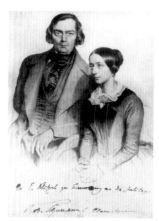

▲圖6-6 舒曼(左)和克拉拉(右)

34 歲時的舒曼，因精神開始呈現不穩定的狀況，為改變生活環境於是在隔年舉家遷居至德勒斯登，直到 1849 年該地爆發政治動亂才離開。此時期經典的作品有：A 小調鋼琴協奏曲 Op.54、鋼琴獨奏曲《森林情景》Op.82 與一些室內樂等。

舒曼 1850 年移居到杜塞朵夫擔任樂團指揮一職時，精神狀況再次惡化，罹患嚴重的神經衰竭並經常出現幻聽症狀，工作或作曲的狀態也時好時壞，但 1853 年在他人生中的最後一篇文章中，大力推薦讚揚初識的布拉姆斯 (Johannes Brahms, 1833~1897) 擁有不凡之才華，這對當時年輕且尚未成名的布拉姆斯有相當重要的意義。

1854 年時處於精神分裂邊緣的舒曼，曾一度跳萊茵河自殺，在被送到私人療養院的兩年後與世長辭，享年 46 歲。克拉拉在舒曼生前不僅無怨無悔地陪伴著飽受情緒困擾的丈夫，更在往後獨居的 40 年裡，以演奏舒曼的鋼琴樂曲為終身志業，讓世人更能理解舒曼音樂中那絢爛多姿、蘊藏無盡遐思之美好境界。

舒曼的心思非常細膩敏感，生活中任何的人、事、物都能在他的心靈留下痕跡且立即化身為音符，這種類似自傳性質的音樂，一般能理解的人並不多，這也是舒曼的音樂一直給予世人艱澀難懂的印象之主要原因。所以任何想要嘗試進

入舒曼音樂世界的人,必須先了解他的愛情故事、他人生中的悲歡離合、他喜愛的文學作品等,特別是從他的鋼琴作品裡,更可以輕易地窺探到那充滿著強烈對比、矛盾、雙重自我的內心世界。

▲圖 6-7　克拉拉為 19 世紀著名的鋼琴演奏家和作曲家,但在丈夫舒曼去世後,以演奏舒曼的鋼琴音樂為終身的志業。

舒曼喜歡用兩個筆名來寫鋼琴曲,這兩位性格完全相反的虛構人物為:Eusebius(優塞比斯)和 Florestan(弗洛瑞斯坦),前者代表靦腆、憂鬱、充滿幻想,而後者則代表性格外向、焦躁、熱情衝動。舒曼有時會在樂譜上註記此兩名字,詮釋者也較能理解曲意而作適當的表達。尤其在鋼琴曲《狂歡節》Op.9 中,舒曼更大方地為這兩個筆名,各寫一首短曲作性格描述的最佳呈現。

一、舒曼鋼琴音樂的特色

（一）喜歡用鋼琴套曲形式寫作

他的鋼琴曲大多是由數首小品曲集結而成的，雖然有些樂曲需要高難度的技巧，但卻不像李斯特 (Franz Liszt, 1811~1886) 那般華麗的炫技風格。

（二）大部分樂曲都附有標題

舒曼在完成樂曲後才附上標題，只是讓聽眾對作曲家的情感有線索可循，這和其他浪漫主義的標題音樂性質並不同，而舒曼其實也希望聽眾不需被標題束縛了音樂的想像空間。

（三）結合文學、詩歌、哲學的音樂特性

舒曼的鋼琴音樂洋溢著音樂範圍以外的靈感，具文學式的抒情性樂曲是他自我表達的完美途徑。

（四）喜歡用附點的節奏

舒曼不僅局部樂段使用附點音符，有時甚至在全曲都充斥著附點的節奏，讓人產生焦躁不安的感覺，更易於體會他那隱晦善變人格的一面。

♪♫ **譜例 4**

《森林情景》Op.82 中第 7 首〈預言鳥〉由附點音符堆疊出主
要節奏。

Vogel als Prophet

Langsam, sehr zart M.M. ♩= 63

（五）在音樂中蘊藏心靈密碼

常在音樂中用幾個字母排列組合（如：人名或地名）對
照的音符當成主題動機。著名的例子有《狂歡節》Op.9 的副
標題就寫著「依四個音符的有趣情景」，即是 A-S-C-H 四個
字母，原指舒曼前女友艾倫絲汀所居住的小鎮名，化成音符
便是 A-S(Eb)-C-H(B) 四個音。

二、舒曼著名的鋼琴曲目

作品編號	鋼琴獨奏曲名稱	完成年份
Op.1	F 大調阿貝格變奏曲	1830
Op.2	蝴蝶	1831
Op.9	狂歡節	1835
Op.11	升 F 小調第一號鋼琴奏鳴曲	1835
Op.6	大衛同盟舞曲集	1837
Op.12	幻想小品集	1837
Op.13	交響練習曲	1837
Op.15	兒時情景	1838
Op.16	克萊斯勒魂	1838
Op.17	C 大調幻想曲	1838
Op.20	幽默曲	1838
Op.21	小故事曲 (散曲集)	1838
Op.22	G 小調第二號鋼琴奏鳴曲	1835
Op.18	C 大調阿拉貝斯克	1839
Op.19	花之曲	1839
Op.26	維也納狂歡節	1839
Op.68	青少年曲集	1848
Op.82	森林情景	1849

讓我們來聽聽

舒曼：《兒時情景》Op.15 No.7〈夢幻曲〉

　　由 13 首小曲所組成的鋼琴套曲《兒時情景》演奏技巧並不困難，樂曲長度適中再加上每首都有充滿童趣的標題，是廣受喜愛的一部作品。一如舒曼在提筆給當時仍是未婚妻的克拉拉之信中所言，本曲集是為大人們對孩提時期的回憶而寫，舒曼同時在信中也談到了自己作曲時的心情：「我是如此興奮著迷，不知做過多少的夢！」

　　曲集中第 7 首〈夢幻曲〉是一首人盡皆知、沉靜如詩的小品，時常被單獨演奏，與舒曼其他艱深的大型樂曲相比，本曲的親和力明顯高出甚多。

▲聆聽 6-2

以下為《兒時情景》各小曲之標題：

No.1　　〈在異國～關於陌生的國度及其人民〉

No.2　　〈奇異的故事〉

No.3　　〈捉迷藏〉

No.4　　〈乞求的孩子〉

No.5　　〈滿足〉

No.6　　〈大事情〉

No.7　　〈夢幻曲〉

No.8　　　〈在爐邊〉

No.9　　　〈騎木馬〉

No.10　　〈假正經〉

No.11　　〈嚇唬〉

No.12　　〈入睡的孩子〉

No.13　　〈詩人如是說〉

音樂小辭典

何謂性格小曲（或個性小品）Character Pieces？

　　性格小曲為 19 世紀浪漫樂派時期，最盛行的鋼琴作品類型，許多我們常聽到的鋼琴作品如：夜曲、即興曲、敘事曲、前奏曲、幻想曲、搖籃曲、間奏曲等，皆可歸類於此。

　　在屬於浪漫時期鋼琴的黃金年代裡，以表達單一的情緒（如：夢幻、個人情感）描述抽象的感覺，或由標題性的想法定義樂曲名稱的性格小曲，深受學習鋼琴者的喜愛與重視。貝多芬的 Bagatelle 鋼琴獨奏小品，為性格小曲的起源開端。著名的《給愛麗絲》為其中著名代表。

　　舒曼常在特有的套曲形式中，會在一個母標題下，創作數首具有標題的性格小曲，並讓這些樂曲的思想與藝術性，達到一定的和諧與統一。

 影音媒體推薦

琴戀克拉拉　Beloved Clara

發行：沙鷗國際多媒體

類別：DVD

簡介：拍攝此片的導演桑德斯布拉姆斯，是布拉姆斯家族的後
　　　人，她講述自己先人的這段緋聞八卦，也使這部電影令
　　　人矚目。電影敘述音樂史上最著名的一段三角戀，也就
　　　是德國三大音樂家布拉姆斯、舒曼以及克拉拉，三人
　　　纏戀了一生的愛情。雖然此片的爭議性很大，有學者提
　　　出劇情的構寫安排不符史實，但對於劇中，布拉姆斯於
　　　1853 年初次拜訪舒曼和克拉拉，影響了他自己往後的人
　　　生，以及舒曼極力欣賞讚揚布拉姆斯的才華，卻是不爭
　　　的事實。

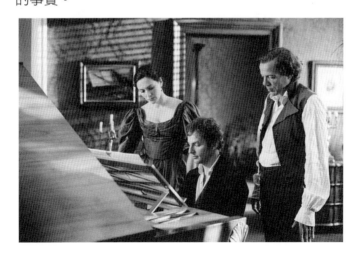

6-4 鋼琴之王～李斯特

李斯特 (Franz Liszt, 1811~1886) 是 19 世紀征服全歐洲的鋼琴演奏家與作曲家，他創作了無數新穎且困難的鋼琴技巧，為浪漫樂派重要之代表人物。布拉姆斯曾說：「沒聽過李斯特演奏的人，根本不知道什麼是彈鋼琴。」

李斯特於 1811 年出生於匈牙利的小村雷定 (Raiding)。他的父親亞當‧李斯特 (Adam Liszt) 很早便發現兒子在音樂上有極高的天賦，在李斯特 6 歲時便教導他彈奏鋼琴。李斯特 9 歲時在歐登堡 (Oedenburg) 舉行第一次公開演奏會，即獲熱烈的掌聲與讚揚，並獲得匈牙利貴族們資助其後未來 6 年的學費，於是李斯特的父親決定舉家遷移至音樂之都維也納，讓他受更完整的音樂教育。

李斯特曾師事薩利艾里 (Antonio Salieri, 1750~1825) 和貝多芬的得意門生徹爾尼 (Carl Czerny, 1791~1857)。特別是徹爾尼對李斯特的絕佳潛力深感驚奇，他發現李斯特是個天生的鋼琴家，可以視奏任何樂曲，而且能輕易地即興創作。當李斯特 12 歲時，徹爾尼建議李斯特應該到巴黎音樂學院繼續深造學習。但因為音樂學院校方堅持遵守不收外國學生的規定，令剛到巴黎的李斯特相當失望。此時法國著名鋼琴製造商艾哈爾 (Sebastian Erard) 聽聞李斯特驚人的演奏能力，於是贈送他一架最新設計的鋼琴，這架鋼琴能使單一琴鍵可以更快速地反覆彈奏，而李斯特有了這架新式鋼琴後如獲至寶，迅速展開馬不停蹄的鋼琴演奏生涯。

1830 年巴黎爆發革命，在此人心沸騰激動的年代裡，他遇到三位對他的音樂創作有極大影響力的人物：義大利小提琴及作曲家帕格尼尼 (Nicolo Paganini, 1782~1840)、法國作曲家白遼士 (Hector Berlioz, 1803~1869) 和蕭邦。

當李斯特聽了在小提琴展現奇特技巧的帕格尼尼演奏後，他大受激勵，於是在鍵盤上推出由大量雙音音階、八度音階、大跳和弦、滑奏和快速輪指的高超技術，在鋼琴上產生空前未有風馳電閃之絕佳演出效果。受白遼士擴大管弦樂曲規模的影響，李斯特在作曲時也嘗試放大鋼琴曲的編制架構。

1832 年李斯特聽到蕭邦的演奏後，發現鋼琴的聲音具有無窮變化的可能性，更認為鋼琴能完善表達豐富深厚的音樂情感，於是把大量的管弦

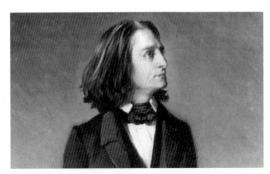

▲ 圖 6-8　年輕時的李斯特，外貌和才華兼具，是位鋼琴界的超級巨星。

樂與歌劇作品改編成鋼琴曲來演奏。在 1823~1835 年間，他成為巴黎藝術沙龍界與上流社會的寵兒，為法國的皇室演奏、被歐陸的貴婦人捧為名流，李斯特「鋼琴之王」的聲望達到了頂點。

　　接著在 1835~1847 這 12 年間，李斯特的演奏足跡踏遍法國、英國、德國、瑞士、義大利和俄羅斯等，他像一位被聽眾拜倒的舞台英雄，所到之處皆引起一股旋風。然而李斯特卻開始自省，自己應多充實文學與哲學上的知識涵養，而不是只當一位譁眾取寵的鋼琴家。1848~1861 年因厭倦演奏家生涯，遷居德國威瑪 (Weimar) 擔任宮廷樂長兼樂團指揮，這也是李斯特創作的鼎盛時期，他最優秀的鋼琴作品皆完成於此時，包括：15 首匈牙利狂想曲、兩首鋼琴協奏曲、B 小調鋼琴奏鳴曲與《巡禮之年》(Années de pélerinage) 大部分樂曲。

　　1861 年移居羅馬。1865 年李斯特出家成為天主教神職人員，奔走各地從事教學與提攜後進之輩。晚年時，經常來往於羅馬、威瑪和布達佩斯三地。1886 年到拜魯特 (Bayreuth)[5]途中不幸感染風寒病逝，享年 75 歲。

▲圖 6-9　從奧地利畫家 (Josef Danhauser, 1805~1845) 繪製的畫作《在鋼琴旁的李斯特》(Franz Liszt Fantasizing at the Piano) 中，可明確了解貝多芬（圖中雕像）在李斯特心目中的重要性。

5 至今每年夏季在德國舉辦的拜魯特音樂節為專門演出華格納 (Richard Wagner, 1813~1883) 的歌劇作品。

　　李斯特在音樂史上占有非常重要的地位，他一生創作數百首樂曲，不僅在鋼琴音樂領域表現出眾外，並首創交響詩[6]此種管弦樂形式（人亦稱之為「交響詩之父」），對於當代與後世標題音樂的推展有無比深遠的影響。周遊列國、琴藝精湛的他，其開闊的眼界和心胸，正是他能在 19 世紀浪漫時期倍受矚目之主要因素。

一、李斯特鋼琴音樂的特色

　　李斯特的音樂大多為熾熱性格與幻想的詩意相互交織，旋律常富有朗誦般悠揚的線條，在其晚年的創作裡，大量運用半音、增減和弦甚至全音音階等手法，使和聲邁向更色彩化的音響效果，與往後的印象樂派也有密切的關聯性。

　　李斯特喜愛在譜寫鋼琴獨奏曲時，常加入大跳音程及滑奏之技巧，呈現出最具浪漫主義濃郁的華麗色彩風格。雖然他早期鋼琴曲多為炫技輝

▲ 圖 6-10　李斯特彈奏鋼琴高超的炫技風格，可謂是前無古人、後無來者。

6 交響詩 (Symphonic Poem) 亦稱音詩 (Tone Poem) 是一種具文學標題內容的單樂章交響曲，音樂的標題可以來自於一首詩或一本書，音樂的內涵具有敘事性，因此交響詩是屬於標題音樂的一種形式。

煌之作，易導致後世對其音樂產生浮誇膚淺的主觀評論，但 21 世紀的今日，卻有越來越多演奏家們認為其鋼琴曲集《巡禮之年》足以推翻世人對於李斯特音樂的刻板印象，它們有著極深刻的文學思想內涵和對生命自省之體悟，是一部能真正了解李斯特之精彩作品。

 ## 二、李斯特著名的鋼琴曲目

作品名稱	著名樂曲	作曲年份
愛之夢（三首夜曲）	第三號降 A 大調《愛到永遠》	1850 年
12 首超技練習曲集	第四號 D 小調《馬采巴》 第五號降 B 大調《鬼火》 第八號 C 小調《狩獵》 第十一號降 D 大調《黃昏的和聲》	1851 年
6 首帕格尼尼大練習曲	第三號升 G 小調《鐘》 第六號 A 小調《主題與變奏》	1851 年
19 首匈牙利狂想曲	第二號升 C 小調（亦有管弦樂編曲） 第六號降 D 大調（亦有管弦樂編曲）	第 1~15 號： 1846~1853 年 第 16~19 號： 1882~1885 年
巡禮之年 第一年 瑞士	第四曲《在泉水邊》 第六曲《奧柏曼之谷》	1835~1839 年
巡禮之年 第二年 義大利	第二曲《沉思的人》 第五曲《佩托拉克十四行詩第 104 號》 第七曲《但丁讀後感」	1837~1839 年
巡禮之年 第三年 羅馬	第四曲《艾斯特山莊的噴泉》	1870 年
B 小調鋼琴奏鳴曲	採連章形式（樂章中間連貫演奏而不停頓）	1852~1853 年
第一號降 E 大調鋼琴協奏曲	採連章形式（樂章中間連貫演奏而不停頓）	1855 年

 讓我們來聽聽

李斯特：《愛之夢－三首夜曲》第三首〈愛到永遠〉

本曲由浪漫華美、深情詠嘆的旋律配上分散和弦的伴奏音型所構成，宛如夜曲迷人的抒情風格，為李斯特創作中最受人喜愛的鋼琴小品。

《愛之夢－三首夜曲》原為根據烏蘭 (Ludwig Uhland, 1787~1862) 與符利拉德 (Ferainand Freiligrath, 1810~1876) 的詩所譜寫的三首獨唱曲，李斯特在 1850 年將此三曲附上《愛之夢》此標題集結出版，同時也編成鋼琴獨奏曲版。

歌曲裡採用的詩篇都為歌頌愛情，第一、二號根據烏蘭的詩，第三號則根據符利拉德的詩：第一號降 A 大調〈至高之愛〉、第二號 E 大調〈幸福之死〉與最著名的第三號降 A 大調〈愛到永遠〉。

▲聆聽 6-3

♫ 音樂小辭典 --------------------------------

浪漫時期其他重要鋼琴音樂作曲家

舒伯特 (Franz Schubert, 1797~1828) 奧地利作曲家

孟德爾頌 (Felix Mendelssohn, 1809~1847) 德國作曲家

布拉姆斯 (Johannes Brahms, 1833~1897) 德國鋼琴家與作曲家

延伸討論

　　找出電影《夢幻飛琴》中運用了哪幾首蕭邦的鋼琴練習曲？

𝄆 *Memo* ♪

Chapter

07

浪漫晚期的餘暉

7-1 19世紀歐洲國民樂派 (Nationalism)

國民樂派是浪漫樂派晚期的特色之一。由於19世紀中葉以後，歐洲各民族意識的相繼覺醒，特別是德奧主流之外的作曲家們，喜歡在自己民族的傳說佚事裡、傳統民謠或舞曲的曲調節奏裡，找尋靈感而作為創作題材，形成民族主義與音樂相互結合，又增添些許異國色彩之特殊風格。

7-2 西班牙國民樂派著名代表

一、阿爾貝尼士 (Isaac Albéniz, 1860~1909)

西班牙鋼琴家與作曲家，他的音樂創作受到安達盧西亞民間音樂的強烈影響。其鋼琴作品需高超演奏技巧，和聲與節奏亦豐富複雜。著名的鋼琴獨奏曲為《伊比利亞》和《西班牙組曲》。

 ## 二、葛拉納多斯
(Enrique Granados, 1867~1916)

　　西班牙鋼琴家與作曲家，留下為數不少充滿著濃郁西班牙民族色彩又洋溢浪漫樂派詩情風格的鋼琴作品。著名的鋼琴獨奏曲為《12首西班牙舞曲集》和《鋼琴組曲－戈雅畫景》。

 ## 三、法雅 (Manuel de Falla, 1876~1946)

　　西班牙作曲家，有許多著名的作品，例如：歌劇《短促的人生》、芭蕾舞劇《三角帽》《愛情魔法師》、鋼琴獨奏曲《四首西班牙樂曲》、《貝提卡幻想曲》及為鋼琴與管弦樂團所寫的《西班牙花園之夜》。

7-3 俄國國民樂派著名代表

一、巴拉基雷夫
(Mily Alexeyevich Balakirev, 1837~1910)

　　俄國鋼琴家與作曲家，其主要作品雖多為交響曲與歌曲，但卻留下一首充滿艱難演奏技巧的鋼琴曲《伊斯拉美》[1]。此曲是巴拉基列夫於 1869 年到高加索旅行接觸當地土耳其的伊斯蘭教民族音樂而獲得的靈感寫成，副標題為《東方幻想曲》，後來也被他親自改編成管弦樂曲。

二、穆梭斯基
(Modest Mussorgsky, 1839~1881)

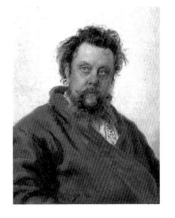

　　俄國作曲家，是巴拉基雷夫的學生，也是位有獨創性風格的音樂家，其主要的成就雖為交響樂和歌劇，但他最有名的鋼琴套曲《展覽會之畫》是史上少數具有奔放性格與交響化音響效果的傑作，拉威爾 (Maurice Ravel，1875-1937) 還將此曲改編成大型的管弦樂曲。

[1] 《伊斯拉美》其實是伊斯蘭教風格的舞曲的音譯。

三、柴可夫斯基 (Pyotr Il'yich Tchaikovsky, 1840~1893)

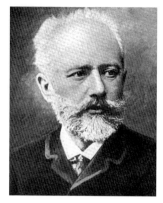

　　為俄國作曲家。雖然柴可夫斯基的音樂比其他國民樂派作曲家較傾向西歐傳統風格與形式，但俄羅斯民謠的音樂元素亦時常貫穿在他的作品之中。眾所皆知他的 6 首交響曲與 3 齣芭蕾舞劇音樂《睡美人》、《天鵝湖》及《胡桃鉗》名垂青史。柴可夫斯基的鋼琴作品雖然不多，但他的《第一號降 B 小調鋼琴協奏曲》和鋼琴套曲《四季》，卻各代表著浪漫樂派晚期火熱的激情與夢幻般詩意音樂內容的上乘之作。

7-4 挪威國民樂派的代表

　　19 世紀中晚期開始，北歐諸國與俄國、捷克、西班牙等國一樣，國民樂派運動也開始萌芽，而在挪威推展最有力之作曲家便是葛利格 (Edvard Grieg, 1843~1907)。

　　北歐原始粗曠、險峻岩壁、壯麗的狹灣美景及傳統的舞蹈節奏都深印在葛利格腦海裡，並成為他創作靈感的來源。他早年因赴萊比錫音樂院學習音樂，深受德國浪漫樂派影響甚深，然而汲取歐洲優良的音樂傳統繼而融入挪威民族音樂的作品，使葛利格的音樂洋溢著獨創與強烈的個人風格。

　　除了著名的管弦樂作品《皮爾金組曲》外，葛利格在鋼琴音樂方面的創作亦成就非凡。他的 A 小調鋼琴協奏曲 Op.16，氣勢磅礡又具民謠特色，是史上著名的鋼琴協奏曲之一，又因調性和舒曼的鋼琴協奏曲相同，鋼琴家們時常將此兩首樂曲並列演奏或錄製唱片。

　　另外，他終其一生持續創作的鋼琴抒情小曲集（共 66 首小品，分 10 集出版）受到當時歐洲許多鋼琴學習者的歡迎，每首樂曲簡短、具抒情性、演奏技巧不難又充滿特殊的民族風味，是一套很好的鋼琴教材。

讓我們來聽聽

葛利格：〈安妮特拉之舞〉"選自《皮爾金組曲》Op.23"鋼琴版

　　出自於《皮爾金組曲》劇樂中的〈安妮特拉之舞〉是一首頗具舞曲特色之樂曲，活潑愉悅的三拍子節奏搭配著充滿異國風情的悠揚曲調，不難想像原劇中安妮特拉翩然起舞的妖媚模樣。

7-1

▲聆聽 7-1

全劇講述著皮爾金離開祖國，到世界各地冒險的故事。有一日在北非沙漠做不法勾當的皮爾金遇見一位豔麗的舞孃，冒充阿拉伯酋長的女兒安妮特拉 (Anitra)。虛情假意的安妮特拉翩翩起舞，在皮爾金神魂顛倒之際偷走他的馬匹與錢袋。

7-5　20 世紀初的俄式浪漫

拉赫曼尼諾夫 (Sergei Rachmaninoff, 1873~1943) 是一位俄裔的作曲家、指揮家及鋼琴演奏家，1943 年臨終前才入美國籍。他是浪漫樂派在 20 世紀得以延續傳承的功臣，他的作品充滿俄國色彩與激情，旋律優美迷人，尤其鋼琴作品更是以高難度的技巧見稱。拉赫曼尼諾夫一生勤於四處巡迴演出，也留下許多他親自彈奏的鋼琴樂曲錄音，影響後世深遠。

▲ 圖 7-1　冷峻外表的拉赫曼尼諾夫，總是譜寫出富含俄國浪漫風韻又深情的音符。

拉赫曼尼諾夫出生於俄羅斯西北部的貴族家庭，他的父親是一位軍官兼業餘鋼琴家，母親是一位將軍的女兒，也是一位業餘鋼琴家。十歲時他進入聖彼得堡音樂學院就讀，學

習鋼琴以及作曲，然而他入學後學習態度消極，表現不佳，後經由母親詢問鋼琴家姪子 Alexander Siloti(1863~1945) 的建議，將他轉到莫斯科音樂學院接受嚴師鋼琴家 Nikolai Zverev(1832~1893) 的鋼琴訓練，他於此階段進步神速，然而 Zverev 認為作曲會阻礙他成為優秀的鋼琴演奏家，將他逐出師門。

之後他開始了創作，包含獻給 Siloti 的《第一號鋼琴協奏曲》。在音樂學院的最後一年，他舉行了第一場獨立音樂會，一個月後親自演奏自己的《第一號鋼琴協奏曲》，甚至只用 17 天完成了獨幕歌劇《阿列科》(Aleko) 於莫斯科大劇院首演，讓在臺下的聽眾之一、他的偶像柴可夫斯基稱讚不已。

然而，柴可夫斯基的死亡讓他進入了衰退期，他缺乏創作靈感，為了賺錢只好同意進行巡迴演出；在巡迴演出開始前，他完成了《第一號交響曲》，原先對這部作品抱著相當大期望與信心的他，卻因首演後惡評如潮，讓他陷入沮喪，長達 3 年的時間無任何作品產出，直到他得到心理醫師 Nikolai Dahl(1880~1939) 的治療後，完成了《第二號鋼琴協奏曲》，甚至親自演出首演，才走出人生的黑暗期。

1905 年，俄國發生第一次革命，因時局動盪的氛圍，他初次到美國演出包含《第三號鋼琴協奏曲》廣受好評的首演，讓他感受到新大陸的熱情。另外，他睽違 12 年再次完成了交響曲《第二號交響曲》，首演的熱烈反應讓他重拾自我價值觀。

　　1916 年底俄國內政混亂，社會非常動盪不安，不久即於 1917 年 10 月發生俄羅斯革命，整個國內情勢讓所有音樂活動都停擺，也讓拉赫曼尼諾夫的三項事業宣告停止，導致他從此離開他的祖國。1918 年起舉家定居美國，他明白若要維持一家人的生計，最快的方法便是演奏，於是他將大部分的時間轉為在鋼琴演奏上，並錄製了許多唱片。

　　雖遠離家鄉，他對於祖國的關心，終其一生沒有絲毫改變。雖然美國與歐洲大陸給他許多舞台，他多以演出者自居，創作作品相對過去少了許多，移居美國後僅完成 6 部新作，以及為音樂會改編的舊作。

　　於此時期，他結識同為俄裔的鋼琴演奏家霍洛維茲 Vladimir Horowitz(1903~1989)，霍洛維茲對於拉赫曼尼洛夫作品的演繹，讓這位作曲家大力讚揚，甚至曾言「我夢寐以求演奏我鋼琴協奏曲的方式，竟然存在於地球上」（"This is the way I always dreamed my concerto should be played, but I never expected to hear it that way on Earth"）。之後他在瑞士生活期間，完成了《帕格尼尼主題狂想曲》以及《第三號交響曲》。

　　晚年的拉赫曼尼諾夫用了相當長一段時間錄製自己的作品，包含他的鋼琴協奏曲以及《第三號交響曲》。他在身體狀況惡化之後，逐漸淡出幕前音樂家的生涯，遷居至美國加州養病。在正式取得美國國籍後不久，於 1943 年病逝。

▲ 圖 7-2　霍洛維茲為 20 世紀著名鋼琴演奏巨擘，一生多次灌錄的拉赫曼尼諾夫鋼琴協奏曲，堪稱為經典錄音名盤。

　　拉赫曼尼諾夫受浪漫時期的音樂前輩影響很深，特別是蕭邦、李斯特以及柴可夫斯基。他尤其喜愛蕭邦、李斯特那種如歌式的旋律以及豐富音響的音樂架構。他的「鋼琴交響化」以及在傳統中求突破，讓浪漫樂派風格中加入新元素，為世人留下無限寶藏。

　　拉赫曼尼諾夫的音樂是以悠長寬廣、充滿無止盡憂鬱的旋律，表現出獨樹一幟的才華，尤其本身也是一位傑出的鋼琴家，所以常開發出屬於鍵盤音樂特有的效果。在 20 世紀初，紛亂的大環境之下，當時的拉赫曼尼諾夫仍堅持用傳統的方式訴說他的音樂理念，帶來一股復古的清流。

 讓我們來聽聽

拉赫曼尼諾夫：帕格尼尼主題狂想曲 第 18 段變奏曲

《帕格尼尼主題狂想曲》是根據帕格尼尼 (Nicolo Paganini, 1782~1840) 的《第二十四號隨想曲》(Caprice No. 24) 加以變化而成，共有 24 段變奏。由鋼琴獨奏配上管弦樂團伴奏，類似鋼琴協奏曲的編制。

▲聆聽 7-2

　　拉赫曼尼諾夫在 1934 年夏天，於瑞士琉森湖邊的別墅創作此曲。此曲於同年 11 月，在美國馬里蘭州巴爾的摩首次公演，由拉赫曼尼諾夫親任鋼琴獨奏，並與費城管弦樂團共同演出。

　　愛情電影《似曾相識》(Somewhere in Time) 的主題曲，是由電影配樂大師約翰巴瑞 (John Barry, 1933~2011) 改編自拉赫曼尼諾夫《帕格尼尼主題狂想曲》的第 18 段變奏曲，由於旋律非常抒情優美，讓人對這部電影留下最深刻的記憶。

▲圖 7-3　1980 年轟動一時的愛情電影《似曾相識》(Somewhere In Time) 引用了這段變奏曲當電影配樂，成功地將古典音樂融入電影裡，讓人難以忘懷的優美旋律，更對劇中留有遺憾的跨越時空浪漫情節，感動萬分。

延伸討論

你認為國民樂派哪位作曲家的鋼琴曲充滿最深厚的民族音樂色彩？

‖: Memo ♪

Chapter

08

印象樂派的鋼琴
音樂

　　印象樂派 (Impressionism) 的誕生最主要是受到 19 世紀末法國印象畫派重視光影及用色彩堆疊來表現對自然界瞬時印象的感受所影響，不同於本質為浪漫時期延伸的國民樂派，印象樂派是一種嶄新的音樂風格。

　　印象派音樂在和聲的世界裡尋求無窮多層次的變化，不再只抒發個人主觀性的內心情感，多採用非傳統調性音階與不和諧的和弦，擅於用音符來描繪事物或抽象意境中朦朧的色彩與氛圍等，這種像是和繪畫有絕對關聯，但卻脫離傳統音樂形式巢臼的新形態音樂，在 19 世紀末的法國巴黎音樂圈裡，位居主導地位。

　　印象樂派最主要的代表人物有兩位：德布西(Claude Debussy, 1862~1918)與拉威爾(Maurice Ravel, 1875~1937)，他們都留下許多出眾的鋼琴作品，讓演奏和欣賞者都能體驗從傳統和聲學中徹底解放的全新音樂。

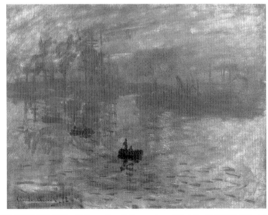

▲ 圖 8-1　法國畫家莫內 (Claude Monet，1840-1926) 在 1874 年的展覽中，憑著畫作「日出印象」而聲名大噪，首創只想捕捉光線與色彩瞬間印象的畫風，從此成了印象畫派之先驅。

8-1 德布西

　　畢業於巴黎音樂學院的德布西，21 歲時就以樂曲創作榮獲羅馬大獎，因這份榮耀，他獲得獎學金前往義大利羅馬留學深造。直到 1888 年到德國參加拜魯特音樂節後，對華格納的音樂中那些新穎和聲的素材頗為著迷，在德布西早期的作品裡可輕易地感覺出華格納對他的影響。

▲ 圖 8-2　德布西是印象樂派的創始者

　　1889 年在巴黎的世界博覽會中，德布西第一次聽到了印尼傳統甘美朗 (Gamelan) 的音樂，對其中的五聲音階調式產生極大興趣，積極鑽研後，他從東方音樂中找到了音樂革新的元素，從此也開始形成自己的風格。

　　德布西是印象樂派的創始者，無論在管弦樂或鋼琴曲創作上都積極大膽地力求革新，同時他也是位繼蕭邦之後，極力拓展鋼琴無限潛能的作曲家。要演奏他的鋼琴作品，需在觸鍵與踏板上特別用心，才能詮釋好德布西要求的多層次與豐富音響之效果。

德布西著名的鋼琴樂曲：

1. 兩首阿拉貝斯克（華麗曲）。

2. 貝加馬斯克組曲：共 4 首，最著名為第 3 首《月光》。

3. 版畫：共 3 首，最著名為第 3 首《雨中庭院》。

4. 兒童天地：共 6 首，最著名為第 6 首《黑娃娃步態舞》。

5. 前奏曲上卷：共 12 首，最著名為第 8 首《棕髮少女》。

6. 前奏曲下卷：共 12 首，最著名為第 12 首《煙火》。

德布西：第一號阿拉貝斯克（華麗曲）

「Arabesque」此字意味具阿拉伯風格，對歐洲人而言，是一個代表異國風情趣味的名詞。舒曼也曾用過此標題寫下鋼琴的性格小曲。

相當受歡迎的鋼琴小品第一號阿拉貝斯克，是德布西在 1888 年左右完成，尚屬於早期的作品，全曲充滿了德布西式的夢幻細膩之音樂氛圍，圓滑不間斷的八分音符音群快速高雅地流瀉穿梭，曲風優美華麗，聆聽時彷彿能感受到那輕柔的水與無常的微風交織的唯美線條，是一首重視音色表現的印象樂派佳作。

▲聆聽 8-1

8-2 拉威爾

早年的拉威爾因標新立異的音樂風格，不符合傳統學院派的法則，四次角逐羅馬大獎皆以落敗收場。第一次世界大戰時他曾志願服役，飽受人生歷練後，戰後的拉威爾全心從事作曲，遵守著古典主義原則，他的作品曲式結構清晰、邏輯性強、旋

▲ 圖 8-3　拉威爾是印象樂派的集大成者

律清新與節奏感鮮明，並常採用西班牙民間音調[1]與五聲音階，在和聲方面亦大膽創新，樂思自由奔放，是印象樂派的集大成者也。

被稱為管弦樂配器大師的拉威爾，擅長發揮樂團中每種樂器的表現性能，形成異常華美多彩的音響效果。拉威爾更從配器的角度來寫作鋼琴曲，追求鋼琴多樣色彩性的無限可能。其鋼琴音樂的演奏技巧顯然比德布西的作品更為困難繁複，也正反映出拉威爾崇尚完美、精雕細琢的一面，即使改編成管弦樂仍依然動聽。

[1] 拉威爾的母親為西班牙人，拉威爾喜歡在作品裡運用西班牙民間歌謠素材。

拉威爾著名的鋼琴樂曲：

1. 死公主的孔雀舞曲（巴望舞曲）。

2. 水之嬉戲。

3. 小奏鳴曲。

4. 鏡：共 5 首，著名為第 3 首《汪洋一孤舟》與第 4 首《小丑的晨歌》[2]。

5. 加斯巴之夜：共 3 首，《水妖》、《絞刑台》和《史卡波》。

6. 庫普蘭之墓。

7. 鋼琴四手聯彈曲《鵝媽媽組曲》。

8. G 大調鋼琴協奏曲。

延伸討論

你在德布西的鋼琴音樂裡，聽到了哪些新穎特別的音樂元素呢？

[2] 拉威爾後來將此兩首樂曲改編成管弦樂曲，頗受歡迎。

Chapter
09

20 世紀以後的
鋼琴音樂

　　印象樂派以後的 20 世紀現代鋼琴音樂，開始走向多樣流派並列的年代，作曲家們充滿冒險與革新的精神，紛紛開創各種前衛、實驗性的音樂思潮，到 1950 年後，甚至不惜改變鋼琴的彈奏方法 [1] 來創作。

　　以下僅就 20 世紀中葉之前幾位重要的鋼琴音樂作曲家做重點介紹：

9-1 薩提

　　19 世紀末，在充斥著浪漫主義晚期的激情濃郁與印象樂派重視虛幻描繪手法的音樂世界裡，薩提的作品像是一股輕盈自在的清流，他主張人們需要一種更實際與貼近生活的音樂語言。

　　薩提 (Erik Satie, 1866~1925)，法國作曲家與鋼琴家。曾在巴黎音樂學院學習，但成績不佳。1888 年在巴黎藝術家聚集的蒙馬特區餐館彈奏鋼琴謀生，發表了《三首吉諾佩第》（Les trois Gymnopédies，亦稱裸體歌舞）開始受到矚目，兩年後發表了另一著名鋼琴曲《三首格諾辛奴》(Les trois Gnossiennes)。

[1] 有些現代音樂作曲家要求鋼琴演奏者嘗試新的彈奏方法，例如：用手掌敲擊琴鍵或用異物直接撥動、敲打鋼琴內部琴弦發出聲響。

　　薩提一生以鋼琴曲數量最多，曲式短小、具簡樸直率的風格，但卻都有著奇異怪誕的標題。直到晚年，他的音樂才廣為人知，最大的原因是人們經過了第一次世界大戰殘酷的洗禮，對音樂的需求開始想回歸早期古典形式的簡約與自然。薩提可謂 20 世紀「新古典主義」音樂之先驅。

9-2　普羅高菲夫

　　為了使混亂的現代藝術樣式重返古典的秩序，「新古典主義」(Neo-classicism) 思潮逐漸橫溢在 1920~1950 年，此時經二次戰爭的混亂與摧殘，不僅驚醒了浪漫主義的美夢與幻覺，更不需印象主義式的唯美音響，包含前期各音樂思潮的作曲家們，紛紛投效新古典主義樂派陣營。

　　表面上是單純的復古運動、追求著巴洛克到古典時期的音樂靈感，但在音樂的實質內容上，卻充滿了 20 世紀的重節奏律動特性、多調式和聲及冷峻嘲諷的黑色幽默。

　　普羅高菲夫 (Sergey Prokofiev, 1891~1953)，俄國作曲家與鋼琴家，其作品非常多元，從為兒童所寫的交響樂《彼得與狼》、芭蕾舞劇音樂《羅密歐與茱麗葉》、歌劇《三個橘子之戀》到戲劇表現張力超強的《第三號鋼琴協奏曲》，皆顯示出他不凡的音樂才華。

普羅高菲夫有許多鋼琴樂曲至今仍常被演奏，如：鋼琴小品《魔鬼的暗示》Op.4-4、第六號鋼琴奏鳴曲（俗稱戰爭奏鳴曲）Op.82、鋼琴曲集《瞬間的幻影》Op.22 及《第三號鋼琴協奏曲》Op.26。

9-3 巴爾托克

巴爾托克 (Béla Bartók, 1881~1945)，匈牙利作曲家與鋼琴家，一生致力於採集與整理研究匈牙利民間歌謠，為 20 世紀最能體現民族音樂風格之作曲家。

巴爾托克在初期開始接觸單純質樸的農民生活時，即強烈地感受到現實社會的虛偽和腐敗，也開始對「浪漫主義」的矯飾和做作產生反感。巴爾托克曾經說：「從『民間音樂』中，我們學會『簡潔的表達』，並深切體認到應該捨棄不必要的旁枝末節，以更精簡的方式來表達我們想傳遞的訊息。」

隨著民謠採集累積的經驗，他逐漸地意識到應以更包容的心態來面對世界。因此，除了匈牙利音樂之外，他開始採集斯拉夫民族、羅馬尼亞、保加利亞、甚至是土耳其的音樂。這些豐富而充滿活力的音樂資源，也給了巴爾托克源源不絕

的創作靈感，他於晚年所完成的鋼琴教材《小宇宙》，更是此種音樂理念與廣大胸襟的具體實現 [2]。

在布達佩斯皇家音樂院擔任鋼琴教授的巴爾托克，對於鋼琴教育領域做出極大貢獻，除了作育英才外，還寫下許多精采的鋼琴樂曲。較著名鋼琴曲有：組曲 Op.14、6 首羅馬尼亞風舞曲、《第二號鋼琴協奏曲》及鋼琴教材《小宇宙》(Mikrokosmos)。巴爾托克花費十餘年完成的《小宇宙》，是一套公認的偉大鋼琴學習教材，包括了 157 首從簡單初學技巧到高難度音樂會演奏循序漸進的樂曲安排，共分成 6 冊，而此 6 冊間樂曲之技巧是彼此連貫並皆充滿簡潔的音樂特質。

延伸討論

你知道 20 世紀以後的著名鋼琴作曲家還有哪些呢？

[2] 參考 http://www.e-classical.com.tw/headline_detail.cfm?id=350 台北愛樂電台網頁資料。

‖: *Memo* ♪

Chapter

10

爵士鋼琴音樂

　　不同於在歐洲已有數百年發展的古典音樂，爵士樂 (Jazz) 是美國所創作的藝術文化，在 20 世紀才崛起，橫跨至 21 世紀的今日，在全球大都會盛行的音樂表演藝術形式裡，儼然已成為古典音樂之外另一種受到歡迎的音樂。

　　就如同美國是一個民族大熔爐的國家，爵士樂的本質充滿了混合特性，取材自各種不同的音樂元素，例如：非洲律動節奏、歐洲古典音樂和聲、黑人教會讚美詩歌／靈歌 (Gospel) 及勞動歌 (Work Song) 等綜合在一起的音樂型態。

　　爵士樂大可分為兩類：有搖擺 (Swing) 感覺之傳統爵士樂與無搖擺感覺之現代爵士樂。爵士樂也是一種相當具有特色之音樂，它與古典音樂有極大的差異性，同時也和今日的流行音樂截然不同。

類別	音樂流派	說明
傳統爵士樂	Ragtime	初期是以鋼琴獨奏方式來呈現，旋律常以切分音節奏彈奏，伴奏偏愛跨步彈法（Stride piano），它是 Jazz 樂的雛形，然而較少即興演奏。在 19 世紀末、20 世紀初時，是一種在酒吧作為娛樂的音樂。早期在「卓別林電影」中常被當成配樂，代表性的鋼琴家有 Scott Joplin。
	Blues 藍調音樂	為爵士樂之根基，為早期黑人抒發自己哀怨心情的音樂型態，初期唱腔悲情顫抖，中後期唱腔就較無此現象。曲式型態常以 12 小節一直重覆，也常在酒吧表演。代表性音樂家有 W.C.Handy 和 Robert Johnson。

類別	音樂流派	說明
傳統爵士樂（續）	New Orleans Jazz/ Dixieland Jazz	早期流行於美國南方的爵士音樂風格，通常在婚禮、節慶跳舞、遊行、酒吧甚至於南方的喪禮上表演。只是由「白人」演奏稱為 " Dixieland Jazz"，代表樂團有 The Original Dixieland Jazz Band。由黑人詮釋稱為 " New Orleans Jazz"，代表音樂家為 Louis Armstrong（路易斯・阿姆斯壯）還有其所組的 Hot Five and Hot Seven 樂團。
	Big Band	一種搖擺式的銅管大樂隊配合著鋼琴、低音大提琴和鼓，專門在飯店夜總會做伴奏性質的表演以娛樂大眾。代表音樂家有 Glenn Miller、Count Basie 和 Duke Ellington（艾靈頓公爵）。Benny Gooman 是第一位將爵士表演帶入卡內基音樂廳的爵士音樂家。
	Be Bop	最初流行於紐約的酒吧，屬於快速刺激的爵士曲風，重視個人技巧，鋼琴通常彈得有鋼鐵般鏗鏘有力之感覺，是即興演奏發展最好的時期，人數編制大約 3~5 人左右。代表人物是 Charlie Parker、Dizzy Gillespie 和 Thelonious Monk。

▲ 圖 10-1 艾靈頓公爵 (Duke Ellington) 與其樂團。艾靈頓公爵 (1899~1974) 為著名的爵士鋼琴演奏家與作曲家。

類別	音樂流派	說明
現代爵士樂	Bossa Nova/Latin Jazz	結合巴西的森巴舞 (Samba) 和爵士元素，是一種非常輕鬆、愉快的音樂風格，以南美拉丁節奏，代替原爵士搖擺的律動。但即興演奏時，所運用的音階與和聲還是屬於爵士樂風格。由巴西的鋼琴家裘賓 (Antonio Carlos Jobim, 1927~1994) 帶入美國爵士樂市場。
	Fusion Jazz	以搖滾樂的節奏代替搖擺節奏。但和弦與音階仍然還是爵士樂的素材。代表性音樂家有 Herbie Hancock、Dave Grusin 和 Chick Corea。

爵士鋼琴有以下幾項特點：

※ 不像古典音樂要完全照樂譜彈奏。鋼琴彈奏者本身就是編曲者，可自行決定所有的演奏音符。

※ 常見的曲式架構：前奏－主題旋律－即興演奏－主題旋律－尾奏。

※ 強調即興演奏 (Improvisation)。即興演奏是未經事先演練、自由演繹的旋律發展，為爵士樂中演奏時間最長的部份，也是考驗每位爵士鋼琴家功力之重要樂段。

　　鋼琴家始終在爵士樂中扮演著最重要的角色，在爵士樂傳統演奏中，鋼琴彷彿是一種掌握節拍與控制時間的敲擊樂器，即興地添加一些充滿驚奇的裝飾音，讓音樂充滿振奮的活力。

現今爵士鋼琴常見的表演形式為鋼琴獨奏和爵士鋼琴三重奏 (Jazz Piano Trio) 兩種，而近年來最受歡迎的爵士三重奏形式應該是鋼琴、低音大提琴[1] 與鼓的搭配組合。

▲ 圖 10-2　常見的爵士鋼琴三重奏的組合

延伸討論 -----------------------------------

你覺得哪一種類型的爵士鋼琴音樂特別好聽呢？

[1] 爵士樂中的低音大提琴是利用撥奏方式來表現，這點和古典音樂裡需用琴弓拉奏有明顯的不同。

‖: *Memo* ♪

Chapter
11

基礎鋼琴鍵盤位置與彈奏法介紹

　　鋼琴是最普及化的西方樂器,雖然每位愛樂者不一定皆能接受長時間鋼琴教育的訓練,甚至很少人能精準靈巧地在鍵盤上自在飛舞地彈奏;不過,如果能認識基礎鋼琴鍵盤位置與親自在鍵盤上彈出簡單的樂音、去體會鋼琴美妙的音色,相信在欣賞鋼琴音樂作品時會縮短不少抽象的距離。

▲ 圖 11-1　試著在琴鍵上隨意彈彈,將會有意想不到的驚奇喔!

🎼 11-1　基礎鍵盤位置～先找到鋼琴的中央位置－中央 C

　　初學鋼琴者,通常是用右手的大拇指彈此音。鋼琴音域寬廣,共有完整的七個八度,一組音階有七個音:C-D-E-F-G-A-B,對照我們熟悉的唱名分別為:Do-Re-Mi-Fa-Sol-La-Si,所以琴鍵上共由七組音階的循環所組成。

▲圖 11-2　圖中紅點為鍵盤中心～中央 C。

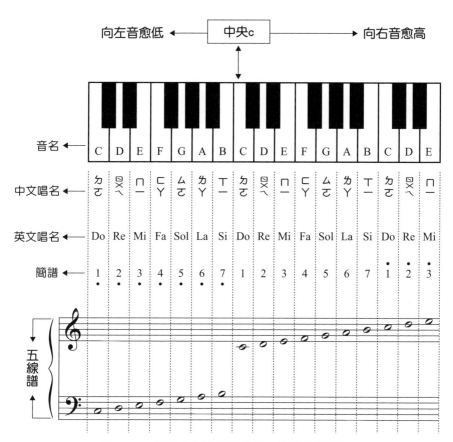

▲圖 11-3　鍵盤上各音與五線譜、簡譜的對照圖。

鍵盤與音符
KEYBOARD-NOTES

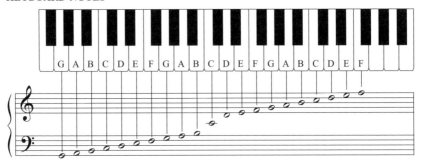

▲ 圖 11-4　鍵盤上各音與五線譜的對照圖。

11-2 記譜方式

　　鋼琴曲由兩手彈奏，記譜以五線譜的大譜表為主，高音
譜號通常由右手彈，低音譜號通常則由左手來彈奏。

譜表－譜號　　　　　　大譜表
STAFFS-CLEFS　　　**GRAND STAFF**

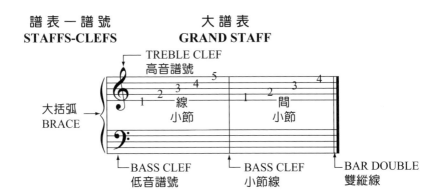

11-3 彈奏方式

　　最為理想的彈奏方式是在鍵盤上維持放鬆呈圓弧形狀的手、指尖挺直觸鍵以及手腕勿抬高或放低。

▲ 圖 11-5　右手示範～輕放在中央 C 的位置。

▲ 圖 11-6　雙手輕放在鍵盤上的示範

 一、練習彈：右手的 C-D-E-F-G 各音

▲ 圖 11-7　圖中紅點為 C 音

▲ 圖 11-8　圖中紅點為 D 音

▲ 圖 11-9　圖中紅點為 E 音

▲ 圖 11-10　圖中紅點為 F 音

▲ 圖 11-11　圖中紅點為 G 音

二、練習彈：左手的 C-B-A-G-F 各音

▲ 圖 11-12　圖中紅點為 C 音

▲ 圖 11-13　圖中紅點為 B 音

▲ 圖 11-14　圖中紅點為 A 音

▲ 圖 11-15　圖中紅點為 G 音

▲ 圖 11-16　圖中紅點為 F 音

11-4　樂譜上的升降記號用黑鍵彈奏

　　鋼琴可演奏出 6 個升記號和 6 個降記號以內共 24 個的大小調，越多升或降記號的出現，要利用黑鍵彈奏之處也越多，彈奏時困難度也越高。

升記號 — 降記號
SHARPS-FLATS

♯ 升記號 — 彈右邊
　　　　高半音黑鍵

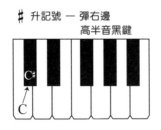

♭ 降記號 — 彈左邊
　　　　低半音黑鍵

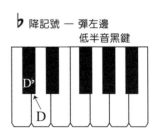

▲圖 11-17 鋼琴家的雙手要在眾多的黑與白鍵間自在地游移

11-5 在鋼琴鍵盤上彈奏簡單小曲

譜例 1

Mary Had A Little Lamb

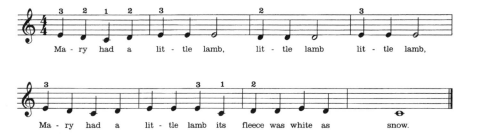

♪♫ __譜例 2__

Ode To Joy

貝多芬
Beethoven

譜例 3

May Song

譜例 4

London Bridge

譜例 5

Twinkle Twinkle Little Star

Yankee Doodle

‖: Memo ♪

 參考資料

一、外文書目

Buxton, David, edited. The Great Composers. New York：
Marshall Cavendish Corporation, 1987.

Dubal, David. The Art of the Piano. London：I. B. Tauris & Co
Ltd., 1990.

Freundlich, Irwin, edited. Guide to the Pianist's Repertoire.
Bloomington and Indianapolis：Indiana University Press,
1973.

Grout, Donald Jay. A History of Western Music. New York：W.
W. Norton, Sixth Edition, 2001.

Rosen, Charles . The Classical Style. New York：W. W. Norton,
1972.

Sadie, Stanley, edited. The Grove Concise Dictionary of Music.
London：Macmillan Press Ltd., 1988.

二、中文書目

林慧珍著 (2007)，幻想曲風。台北：國立台灣藝術教育館。

林勝儀譯（石田一志原著）(1997)，古典名曲欣賞導聆－鋼琴曲。
台北：美樂出版社。

周薇著 (2006)，西方鋼琴藝術史。上海：上海音樂出版社。

紀婕編著 (2003)，音樂欣賞。台北：新文京開發出版社。

馬清著 (1998)，鋼琴藝術史。台北：揚智文化出版社。

許鐘榮主編 (1999)，浪漫派的旗手。台北：錦繡出版社。

楊沛仁著 (2001)，音樂史與欣賞。台北：美樂出版社。

劉志明著 (1997)，曲式學。台北：全音樂譜出版社。

顧連理譯（David Dubal 原著）(1998)，鋼琴家談演奏藝術。台北：
　　世界文物出版社。

顧連理譯（Frank Tirro 原著）(1998)，爵士音樂史（上）。台北：
　　世界文物出版社。

鋼琴藝術雜誌（2010 年 6 月紀念舒曼特輯）。上海：人民音樂出
　　版社。

三、網站及其他資料

台灣古典音樂協會 http://www.classical.org.tw/xorg/index.php

台灣鋼琴調律協會 http://www.ptg.org.tw/

史坦威鋼琴中文網頁 http://www.khspiano.com.tw/

奇美博物館 http://www.chimeimuseum.com/

愛樂電台 http://www.e-classical.com.tw/

博客來網路書店 http://www.books.com.tw/

維基百科 http://en.wikipedia.org/wiki/Main_Page

四、圖片出處

第一章

https://www.metmuseum.org/art/collection/search/501788

http://cm.chimeimuseum.org/wSite/ct?mp=chimei&xItem=208
　　50&ctNode=309&idPath=20_244

https://www.ss.net.tw/paint-156_111-7284.html

https://www.bbc.com/ukchina/trad/vert_cul/2016/09/160913_
vert_cul_franz-liszt-the-worlds-first-musical-superstar

https://meet.eslite.com/hk/en/gallery/201803010001

https://www.steinway.com.tw/spirio/spirio-r

https://aiomusic.tw/product/roland-rp701/

第二章與第三章

所有德國 Grotrian-Steinweg 鋼琴照片皆於 2010 年 7 月 6 日國立
台灣交響

樂團專業錄音室實地拍攝。

http://www.pianos.com.hk/structure.htm

https://www.dallasnews.com/arts-entertainment/performing-
arts/2017/03/03/the-dallassymphony-sounded-like-a-
different-orchestra-in-two-halves-of-anall-rachmaninoff-
concert/

第四章

世界名畫之旅第 1 集 (1992)。台北：文庫出版社。

https://m2.allhistory.com/ah/article/5f1f888c8513910001c00
1f8

https://telegra.ph/LaMusic-06-02

http://dieciochesco.blogspot.com/2012/07/

第五章

https://stringfixer.com/ar/Reception_of_Johann_Sebastian_
Bach%27s_music

https://cn.p-advice.com/non-pi-andrai-lyrics

https://zh.wikipedia.org/zh-tw/%E7%A9%86%E9%BD%90%E5%A5%A5%C2%B7%E5%85%8B%E8%8E%B1%E9%97%A8%E8%92%82

https://zh.m.wikipedia.org/zh-hk/%E7%BA%A6%E7%91%9F%E5%A4%AB%C2%B7%E6%B5%B7%E9%A1%BF

https://austria-forum.org/af/Wissenssammlungen/Musik_Kolleg/Haydn/Hammerfl%C3%BCgel_gro%C3%9F

https://www.bbc.com/zhongwen/trad/world-55316562

第六章

https://zh.wikipedia.org/zh-tw/%E4%B9%94%E6%B2%BB%C2%B7%E6%A1%91

https://www.musicmusic.com.tw/index.php?node=classical&content=%E9%8B%BC%E7%90%B4%E4%B8%8A%E7%9A%84%E5%90%9F%E9%81%8A%E8%A9%A9%E4%BA%BA%EF%BC%8D%E8%95%AD%E9%82%A6%28-chopin%29-112

https://dieskau123.pixnet.net/blog/post/247155071

https://www.rtbf.be/article/episode-3-du-ring-an-meinem-finger-10306881

https://www.pinterest.com/vicky1332/%E4%BA%BA%E5%83%8F/

https://www.bbc.com/ukchina/trad/vert_cul/2016/09/160913_vert_cul_franz-liszt-the-worlds-first-musical-superstar

https://www.liberation.fr/livres/2019/08/02/george-sand-lettres-et-le-nohant_1743415/

https://moviechannel.catchplay.com/?page=movie_item&id=23148

https://movies.yahoo.com.tw/movieinfo_main.html/id=3005

https://www.bbc.com/ukchina/trad/vert_cul/2016/09/160913_vert_cul_franz-liszt-the-worlds-first-musical-superstar

第七章

https://www.pinterest.cl/pin/668503138416524083/

https://waldina.com/2018/10/01/happy-115th-birthday-vladimir-horowitz/

https://www.pinterest.com/pin/554435404124683521/?mt=login

http://www.yueqiziliao.com/mjmq/2022111033.html

https://zh.wikipedia.org/wiki/%E6%81%A9%E9%87%8C%E5%85%8B%C2%B7%E6%A0%BC%E6%8B%89%E7%BA%B3%E5%A4%9A%E6%96%AF

https://kknews.cc/zh-my/culture/xr3llmg.html

https://en.wikipedia.org/wiki/Modest_Mussorgsky

https://zh.wikipedia.org/wiki/%E5%BD%BC%E5%BE%97%C2%B7%E6%9F%B4%E5%8F%AF%E5%A4%AB%E6%96%AF%E5%9F%BA

https://www.lifeinnorway.net/edvard-grieg/

第八章

https://kknews.cc/culture/ymm3jrb.html

https://read.muzikair.com/us/articles/8c18a2ae-e8eb-4c56-9781-0bc0acb2a166

https://read.muzikair.com/us/articles/8c189512-f005-4c57-a307-64fab2f0736c

第九章

https://www.wikiwand.com/zh-tw/%E5%9F%83%E9%87%8C%E5%85%8B%C2%B7%E8%96%A9%E8%92%82

https://www.easyatm.com.tw/wiki/%E6%99%AE%E7%BE%85%E9%AB%98%E8%8F%B2%E5%A4%AB

https://www.gramophone.co.uk/features/article/bela-bartok-the-life-and-music-of-the-hungarian-maverick

第十章

https://www.zankyou.fr/f/concert-des-cimes-601662

五、樂譜

Best-Loved Piano Classics. New York：Dover Publications，Inc.

Chopin, Frederic. Complete Works. Cracow: Polish Music Publications.

Favorite Piano Classics. New York：Dover Publications，Inc.

Schumann, Robert. Klavierstücke. München: G. Henle Urtext Editions.

‖: *Memo* ♪

‖: *Memo* ♪

‖: *Memo* ♪

‖: Memo ♪

‖: *Memo* ♪

𝄆 *Memo* ♪

‖: *Memo* ♪

‖: Memo ♪

‖: *Memo* ♪

𝄆 *Memo* ♪

𝄆 *Memo* ♪

𝄆 *Memo* ♪

‖: *Memo* ♪

國家圖書館出版品預行編目資料

鋼琴藝術與生活/林慧珍著. -- 初版. -- 新北市：新文京
開發出版股份有限公司, 2022.07
　　面；　　公分

ISBN　978-986-430-848-4（平裝）

1.CST: 音樂史　2.CST: 鋼琴　3.CST: 鋼琴曲
4.CST: 音樂欣賞

910.903　　　　　　　　　　　　　　111010137

鋼琴藝術與生活　　　　　　　　　　（書號：E453）

作　　　者	林慧珍	
出　版　者	新文京開發出版股份有限公司	
地　　　址	新北市中和區中山路二段 362 號 9 樓	
電　　　話	(02) 2244-8188（代表號）	
F　A　X	(02) 2244-8189	
郵　　　撥	1958730-2	
初　　　版	西元 2022 年 07 月 05 日	

法律顧問：蕭雄淋律師
ISBN　978-986-430-848-4